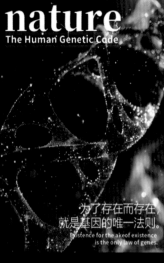

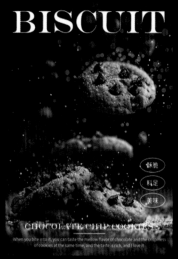

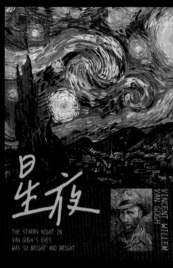

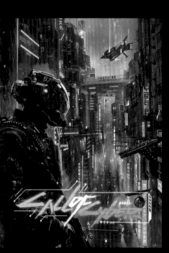

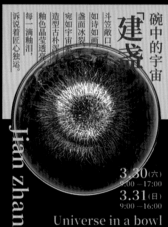

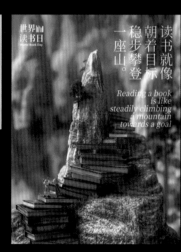

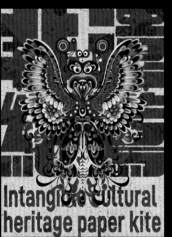

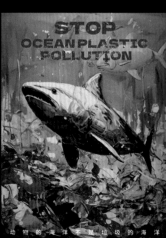

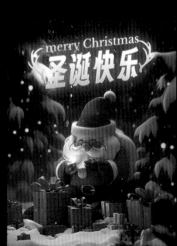

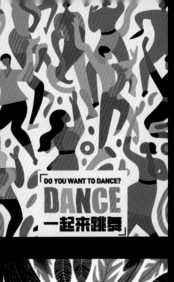

DO YOU WANT TO DANCE?
DANCE
一起来跳舞

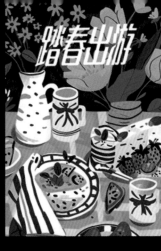

踏春出游

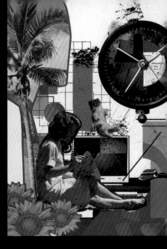

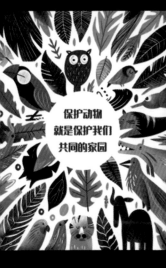

保护动物
就是保护我们
共同的家园

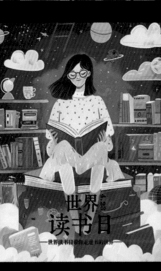

世界
读书日

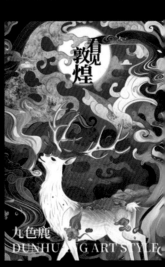

看见
敦煌

九色鹿
DUNHUANG ART STYLE

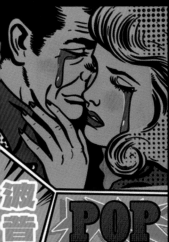

彼普
POP

小
森
林

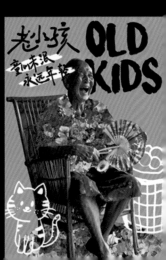

老小孩
童心未泯
永远年轻

OLD
KIDS

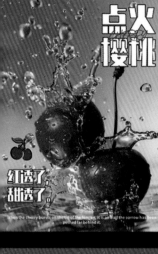

点火
樱桃

红透了，
甜透了。

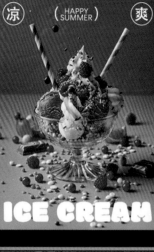

凉 (HAPPY SUMMER) 爽

ICE CREAM

Fashion

时尚
风向

Fashion
trends

复古时尚，重回80年代

Retro fashion,
back to the

80s

摇滚音乐季 2.15

MUSIC

让音乐自由生长

孟菲斯风格

Memphis
style

限时抢购

2023.6.18—6.25

flash sale

原299
立减99

hot 年中狂欢特供 —→ 福利来袭

cherry blossom 樱花

SCENERY

VAPOWAVE

蒸汽波

CATCH
THE SUMMER
FOR
THE PERFECT
HOLIDAY

HELLO

国潮
风格

CHINA
FASHION

AI辅助海报设计101例

（关键词+设计思路+心得体会）

罗巨浪　陈静茹 编著

清华大学出版社

北京

内容简介

人工智能时代，AI绘画成为人工智能技术的一个重要应用。本书是一本将AI绘画应用在海报设计领域的图书，通过101个海报设计案例，深入探讨了AI辅助设计的强大功能和AI辅助海报设计的工作流程。

全书共10章，其中第1章介绍了常用的AI绘画软件和海报设计的基础知识，第2~10章介绍了AI绘画工具在海报设计不同领域的应用，如广告海报、人物海报、风格海报、摄影海报、文化海报、公益海报、招贴海报、节气节日海报和电影/艺术海报。内容涵盖了从AI提示词的撰写到海报制作的思路解析及作者的心得体会，实用性较强。

本书内容丰富，案例精美，不仅适合设计新手快速上手，也适合经验丰富的设计师作为拓展设计思路、激发设计灵感的参考书。

图书在版编目（CIP）数据

AI辅助海报设计101例：关键词＋设计思路＋心得体会/
罗巨浪，陈静茹编著. -- 北京：清华大学出版社，
2025.2. -- ISBN 978-7-302-67996-7

Ⅰ. J218.1-39

中国国家版本馆CIP数据核字第2025Q1W403号

责任编辑：杜　杨
封面设计：墨　白
责任校对：徐俊伟
责任印制：宋　林
出版发行：清华大学出版社
　　　　网　　　址：https://www.tup.com.cn，https://www.wqxuetang.com
　　　　地　　　址：北京清华大学学研大厦A座　邮　　编：100084
　　　　社　总　机：010-83470000　邮　　购：010-62786544
　　　　投稿与读者服务：010-62776969，c-service@tup.tsinghua.edu.cn
　　　　质　量　反　馈：010-62772015，zhiliang@tup.tsinghua.edu.cn
印　装　者：小森印刷（北京）有限公司
经　　　销：全国新华书店
开　　本：170mm×240mm　印　张：15.75　插　页：2　字　数：394千字
版　　次：2025年2月第1版　印　次：2025年2月第1次印刷
定　　价：99.80元

产品编号：109743-01

前 言 PREFACE

在这个数字化和 AI 飞速发展的时代，海报设计已经超越了传统的界限，迎来了一场革命性的变化。《AI 辅助海报设计 101 例（关键词＋设计思路＋心得体会）》基于这样一个背景应运而生，旨在向读者展示如何利用 AI 的力量，将创意设计推向一个新的高度。

本书将引导读者进入 AI 海报设计的奇妙世界。在这里，我们将探讨 AI 辅助设计如何帮助设计师从烦琐的重复性工作中解放出来，让他们有更多的时间去发挥创意和进行创新。同时，还将了解 AI 在海报设计中的应用，包括 AI 提示词的撰写技巧、海报制作的思路解析，以及如何通过 AI 技术实现风格创意的多样性。

本书通过 101 个精心设计的案例，带领读者从海报设计的基础入手，逐步深入各个细分领域，包括广告海报、人物海报、风格海报、摄影海报、文化海报、公益海报、招贴海报、节气节日海报和电影 / 艺术海报。每章都精心编排，内容由浅入深，确保读者能够系统地掌握 AI 海报设计涉及的知识。

为了方便读者学习，本书还提供了一些辅助资源，需要的读者可扫描右侧的二维码下载。

本书不仅适合设计新手，使他们能够快速上手并制作出专业的海报作品，也适合经验丰富的设计师，作为他们拓展思维、激发灵感的源泉。在本书的陪伴下，读者将学会如何将 AI 技术与自己的创意相结合，创作出既具有视觉冲击力又能有效传递信息的海报设计作品。让我们一起开启这段创意与技术相结合的旅程，探索 AI 海报设计的未来吧。

尽管本书经过了作者和出版编辑的精心审读，但限于时间、篇幅，难免有疏漏之处，望各位读者体谅包涵，不吝赐教。

作者

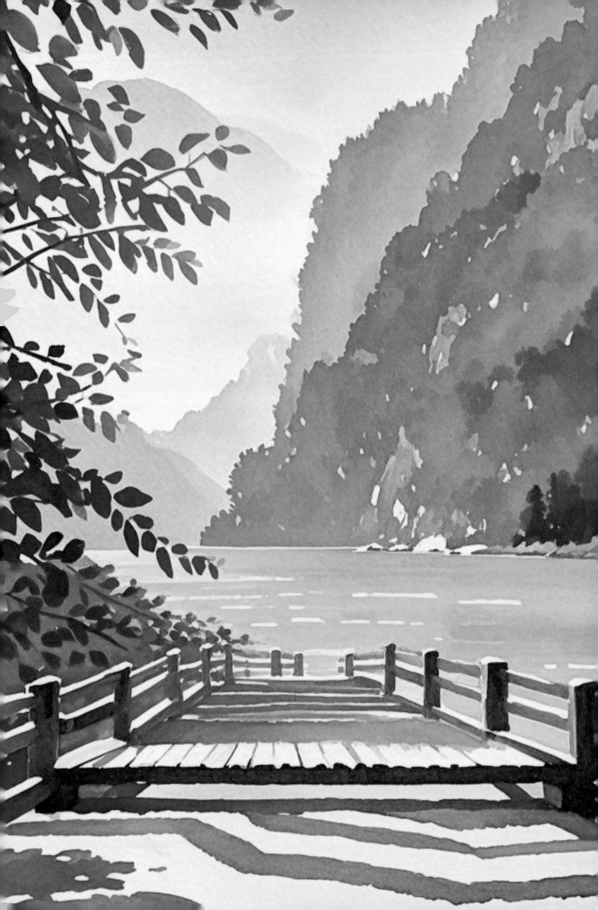

目 录 CONTENTS

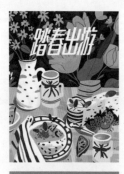

AI辅助海报设计101例（关键词+设计思路+心得体会）

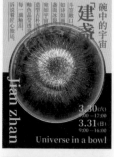
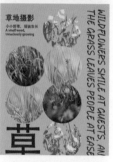
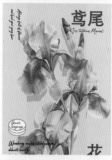
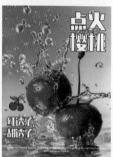

AI辅助海报设计101例（关键词+设计思路+心得体会）

第1章

软件和海报的基础知识

 本章首先介绍常用 AI 绘画软件的基本知识及其用户界面，然后介绍关于海报设计的基础知识和常见类型。我们将一起学习如何利用 AI 技术提升海报设计的效率和创意，以及常见的海报尺寸、基础构成原理、色彩、黄金构图法及后期处理。无论您是设计师、艺术家还是对视觉艺术感兴趣的爱好者，本章都将为您提供宝贵的知识和灵感。让我们开始这段充满创造力和想象力的旅程吧。

1.1 常用 AI 绘画软件介绍

AI 绘画软件通过结合先进的 AI 技术和用户友好的界面，为用户提供了强大的艺术创作工具。无论是专业设计师还是普通爱好者，都可以通过 AI 绘画工具轻松地将创意转化为视觉艺术作品。

1.1.1 Midjourney

1. 软件介绍

Midjourney 是搭载在 Discord 上的一款 AI 绘画软件，它的创始人是 Davi Holz，于 2022 年 3 月面对公众发布；2023 年 5 月，Midjourney 官方中文版开启内测。

Midjourney 的使用对于新手来说十分友好，操作简单便捷，能够轻松上手，且出图效果十分不错。只需要在对话框输入 "/" 后输入指令和绘画内容并发送，就可以等待画作出现了。

2. 用户界面

下面介绍 Midjourney 的几个常见指令。

● /imagine：文生图指令，输入该指令后，对话框内会出现一个 prompt，在 prompt 后输入文字内容，并按 Enter 键发送，就能获得绘制的图片。

● /settings：设置指令，在这里可以选择 Midjournry 的版本、模式、风格以及出图速度。

● /blend：混合指令，可以将 2～5 张图片混合，生成新的图片。

● /describe：描述指令，根据输入的图片，可以生成文字描述，帮助用户获得与输入图片相同风格的提示词。

1.1.2 Stable Diffusion

1. 软件介绍

Stable Diffusion（稳定扩散）是 2022 年发布的文本生成图像模型。它是目前市场上广泛使用的 AI 绘画工具之一，其特点是可以免费使用，但对硬件配置要求较高。

更为大众所接受的是 Stable Diffusion 的衍生版本 Stable Diffusion WebUI，它基于 Stable Diffusion 的模型进行了封装，使 Stable Diffusion 操作界面更为简洁，更易上手，且能够通过安装插件的方式更好地处理图像，得到更高质量的图片效果。

2. 用户界面

● Stable Diffusion 模型：在这里可以选择不同的模型，帮助用户更直接地把握图片风格，如动漫风格、真实摄影、CG 渲染效果和卡通风格等。可以自行在网上选择下载模型，如果是在网上下载的安装包，则下载好后需要放在安装包中 modles 文件夹里的 stable-diffusion 文件夹中，然后刷新页面即可使用。

● VAE 模型：可以理解为滤镜，如果不使用 VAE 模型，则生成的图片色调可能偏灰、偏暗；如果使用 VAE 模型，则生成的图片色彩更为丰富饱满。

● CLIP 终止层数：即语言与图像的对比预训练。简单来说，就是帮助 AI 了解图片与文字之间的关系，数值越大，AI 自己的想法就越多。所以，一般设置为 2 是比较稳定的。

AI辅助海报设计101例（关键词+设计思路+心得体会）

● **文生图：** 即通过文字内容生成对应的图像。Stable Diffusion 中有两个提示词输入框：Prompt 和 Negative prompt，即正面提示词和负面提示词，正面提示词是希望画面中出现的元素，后者是不希望画面中出现的元素。关于 Negative prompt，在文末会附上一个比较万能通用的模板，供参考学习。需要注意的是，哪怕使用中文版界面，提示词也需要用英文撰写。

● **图生图：** 顾名思义，就是提供图片供 AI 参考，以生成一张新的图片。在图生图模块，除了提供图片，也需要和文生图模块一样，输入正面提示词和负面提示词。除了生成图片，还可以将喜欢的图片上传到这里，由 AI 反推出正面提示词。

● **后期处理：** 即对已经生成的图片进行简单的修改。

● **PNG 图片信息：** 如果是 Stable Diffusion 生成的图片，且没被作者抹去相关信息，则将图片上传到这里，就能看到相关提示词和生成参数。

● **WD1.4 标签器：** 最常用的功能也是通过图片反推出正面提示词。

● **迭代步数（Steps）：** 模型生成图片的迭代步数，一般设置为 20 ~ 40 的效果是比较稳定和美观的。数值超过 40 后，提升空间不大，且生成图片的时间会变长。

● **采样方法（Sampler）：** 是图片去除噪点和杂色的过程。采样方法有很多种，通常使用的是 Euler a，它的出图速度快，且效果好。还有 DPM++2M Karras，采样速度慢，但在分辨率不高的情况下，它的细节也能处理得很好。除了这些，建议使用后缀带有 "++" 的采样器。

● **提示词引导系数（CFG Scale）：** 顾名思义，即 Stable Diffusion 对提示词的 "听话"程度，一般来说，设置为 7~9 比较合适，超出这个数值范围后，图片效果会适得其反。

提示词模板： NSFW,(worst quality:2), (low quality.2), (normal quality:2), lowres, normal quality,((monochrome)),((grayscale)), skin spots, acnes, skin blemishes,agespot,(ugly:1.331). (duplicate:1.331),(morbid:1.21),(mutilated:1.21),(tranny:1.331), mutated hands, (poorly drawnhands:1.5), blurry,(bad anatomy:1.21),(bad proportions:1.331),extra limbs, (disfigured: 1.331),(missingarms:1.331),(extralegs:1.331),(fusedfingers:1.61051), (too many fingers:1.61051). (unclear eyes:1.331), missing fingers, extra digit,bad hands,((extra arms and legs))

NSFW，（最差质量:2），（低质量:2），（正常质量:2），低分辨率，正常质量，（（单色）），（（灰度）），皮肤斑点，痤疮，皮肤瑕疵，老年斑，（丑陋:1.331), （重复:1.331), （病态:1.21), （残缺:1.21), （变性:1.331), 突变的手，（画得不好的手:1.5), 模糊，（解剖结构不好:1.21), （比例不好:1.331), 额外的四肢，（毁容:1.331), （缺少手臂:1.331), （额外的腿:1.331), （融合的手指:1.61051), （手指太多:1.61051), （眼睛不清楚:1.331), 缺指，多指，坏手，（（多胳膊和腿））

注：NSFW（not safe for work，工作场所不宜）

1.1.3　文心一格

1. 软件介绍

文心一格（Wonder）是百度集团开发的一款人工智能产品，其利用文心大模型，为用户

提供 AI 艺术和创意辅助服务。

简单来说，文心一格是一个将文字转换为图片的工具。用户只需在指定区域内输入创意描述（即想要转换为图片的文字内容），并选择想要的绘画风格（如国风、油画、水彩、水粉、动漫、写实等），文心一格便利用其数据模型迅速创造出单幅或多幅风格各异、个性独特的艺术作品。

作为国内领先的人工智能绘画平台之一，文心一格在理解和生成中文及中国文化元素方面展现出显著的优势。它能更加精准地理解中文的语义，因此在中文用户环境中显得尤为适用。

2. 用户界面

（1）推荐模式。

● **创意文字**：在文本框内输入提示词，用于描述自己希望生成的图片内容。这些提示词可以是一个词，也可以是一个完整的句子。不过要注意的是，字符总数不得超过 200 个。

● **画面类型**：挑选自己心仪的图片风格，包括但不限于艺术创想、唯美二次元、中国风、概念插画、明亮插画、梵高、超现实主义、插画、像素艺术、炫彩插画等。如果不确定自己想要的风格，可以启用"智能推荐"功能，让 AI 为用户选出最适合的风格。

● **比例**：该工具提供了三种不同的图片尺寸模式：竖图、方图和横图，用户可以根据具体需求进行选择。例如，竖图模式生成的图片适合作为手机壁纸，方图模式生成的图片适合作为头像，而横图模式生成的图片则适合作为计算机壁纸。

● **数量**：根据个人需求，用户可以选择一次性生成 1~9 张图片。

● **灵感模式**：启动 AI 的灵感改写功能，即灵感模式，能够显著增加画作风格的多样性，尤其在一次性创作多张图片时效果更为显著。然而，需要注意的是，在灵感模式下，生成的图片可能与原始提示词所设定的意图存在差异。

（2）自定义模式。

● **创意文字**：与推荐模式情况一致。

● **选择 AI 画师**：这一步骤与在推荐模式中选择画面类型相似。"AI 画师"各有其专长，每位画师擅长的艺术风格和可调整的参数都各不相同。目前提供的画师类型包括创艺（侧重于艺术创想）、二次元（擅长绘制动漫角色）、意象（擅长创作梦幻场景）以及具象（擅长精细描绘）等。

● **上传参与图（选填）**：若希望基于参考图片创作新画作，可上传文件大小不超过 20MB 的 JPG 或 PNG 格式图片。

● **尺寸（单选）**：该工具提供五种不同的比例供用户选择，包括 1：1（适用于头像）、16：9（适用于计算机壁纸）、9：16（适用于海报）、3：2（适用于文章配图）以及 4：3（适用于文章配图）。此外，用户还可以根据需要选择图片的分辨率，目前有 1024px × 1024px 和 2048px × 2048px 两种选项。

● **数量**：根据个人需求，用户可以选择一次性生成 1~9 张图片。

● **其他（选填）**：包含画面风格、修饰词、艺术家和不希望出现的内容四个可选填项，用户可以根据具体需求进行相应的补充。

1.1.4 Vega AI

1. 软件介绍

Vega AI 是国内初创公司"右脑科技"推出的 AI 绘画创作平台，是一款免费的在线 AI 绘画工具，其支持训练 AI 绘画模型、文生图、图生图、条件生图和姿势生图等多种创作模式。界面简洁，操作简单。

2. 用户界面

因为是国内软件，所以操作界面是中文，各个模块功能都能一目了然，迅速掌握。下面简单介绍一下 Vega AI 右侧的工作区。

- **基础模型：** 与 Stable Diffusion 一样，Vega AI 的模型可以确定整张图片的直观效果，如真实影像、二次元和虚拟建模等。
- **风格选择：** 能够直接把握出图风格，如赛博朋克、城市扁平、微缩等。除了选择单一风格外，Vega AI 还能进行风格强度调整以及风格叠加。
- **高级设置：** 即对图片内容进一步把控，具体使用方法可以参考 Stable Diffusion。

1.1.5 DALL-E

1. 软件介绍

DALL-E 是由 OpenAI 开发的文本到图像生成工具，可以根据用户输入的文本描述生成独特的图片。DALL-E 使用深度学习技术，尤其是自然语言处理和计算机视觉，来理解用户输入的文本并生成图片。

2. 用户界面

（1）若大模型上搭载了 DALL-E，可以通过访问大模型的官网进行使用。

（2）通过命令行界面输入文本提示词，如"一只小猫在玩球"。

（3）DALL-E 将根据文本描述生成图片。

1.2 常见的海报尺寸

海报的尺寸可以多种多样，根据其展示地点、目的和内容的不同，设计师会选择不同的尺寸。以下是一些常见的海报尺寸。

1.2.1 实体海报

- 三折页尺寸：285mm × 210mm。
- 宣传海报尺寸：42cm × 57cm/50cm × 70cm/57cm × 84cm。
- 易拉宝尺寸：80cm × 200cm。

实体海报

三折页尺寸：285mm×210mm

宣传海报尺寸：42cm×57cm/50cm×70cm/57cm×84cm

易拉宝尺寸：80cm×200cm

285cm×210cm

42cm×57cm

50cm×70cm

57cm×84cm

80cm×200cm

1.2.2 线上海报

- 竖版海报尺寸：640px×1008px。
- 横版海报尺寸：900px×500px。
- 电商 banner 尺寸：750px×390px。
- 长图海报尺寸：800px×2000px。

线上海报

竖版海报尺寸： 640px×1008px

横版海报尺寸： 900px×500px

电商banner尺寸：750px×390px

长图海报尺寸： 800px×2000px

900px×500px

640px×1008px

750px×390px

800px×2000px

1.3 海报设计中的基础构成原理

海报设计是一种视觉传达艺术，它通过图像、文字和色彩的有机结合来传递信息和吸引观众的注意力。海报设计中的基础构成原理包括以下几个关键要素。

1.3.1 视觉层次 (Visual Hierarchy)

海报设计应有明确的视觉焦点和层次，引导观众的视线按照设计师的意图移动。

1.3.2 对比 (Contrast)

通过大小、色彩、形状、纹理、虚实和疏密等元素的对比，增强视觉冲击力，突出重要信息。

1.3.3 平衡 (Balance)

平衡包括对称平衡和不对称平衡，通过元素的分布创造出视觉上的稳定感。

1.3.4 重点突出 (Focal Point)

设计中应有一个或几个焦点，用于吸引观众的注意力，传达最重要的信息。

1.3.5 重复 (Repetition)

通过重复使用特定的设计元素（如形状、颜色或图案）来增强整体的统一性和辨识度。

1.3.6 对齐 (Alignment)

元素的对齐可以提供清晰的阅读路径，增强设计的整洁和专业性。

AI辅助海报设计101例（关键词+设计思路+心得体会）

1.3.7　空间 (Space/White Space)

合理的空间布局可以避免视觉拥挤，给予元素呼吸的余地，增强可读性。

1.3.8　比例 (Proportion)

元素的大小比例需要根据其重要性来决定，以确保信息传递的有效性。

1.3.9　节奏与动态 (Rhythm & Movement)

通过元素的排列和方向创造视觉流动性，引导观众的视线移动。

1.3.10　统一性 (Unity)

确保所有设计元素协调一致，形成一个整体，避免视觉元素之间相互冲突。

1.3.11　文字与字体 (Typography)

文字不仅是传递信息的工具，也是设计元素之一。选择合适的字体并妥善排布，可以增强海报的视觉效果。

1.3.12　色彩运用 (Color Use)

色彩能够影响人的情绪和反应，合理的色彩搭配可以增强信息的传递和视觉吸引力。

1.3.13　图像与图形 (Imagery & Graphics)

图像和图形是海报中的重要视觉元素，它们的选择和处理方式对海报整体设计有着重大影响。

1.3.14　布局与网格 (Layout & Grids)

利用网格系统可以帮助设计师组织内容，使设计更加有序和专业。

1.3.15　细节处理 (Detailing)

对设计中的细节进行精细打磨，如边缘处理、阴影效果等，可以提升整体设计的质感。

1.4　海报设计中的色彩

色彩在海报设计中扮演着至关重要的角色，它不仅能够吸引观众的注意力，还能强化信息的传递和影响观众的情感反应。

1.4.1　色彩的三要素

色彩的三要素——色相、饱和度和明度，对海报设计的视觉效果和情感表达起着决定性作用。色相设定基调，饱和度增添活力，明度影响清晰度。合理运用这三个要素，能够打造出既吸引人又具有传达力的视觉作品。

1. 色相

色相（Hue）代表颜色的基本类别，是区分颜色的直接方式。色相通过名词进行描述，如红色、黄色和蓝色。色轮展示了各种基本色相之间的关系，通常包括原色、二次色和三次色。这些色彩构成了视觉设计的基础，对海报设计尤为重要。

2. 饱和度

饱和度（Saturation）描述了颜色的强度或纯净程度。高饱和度的颜色鲜艳、强烈，看起

来非常"纯粹";低饱和度的颜色则显得灰暗或柔和,缺乏鲜艳度。在色彩调整中,增加饱和度可以使颜色更加生动,降低饱和度则使颜色更加沉稳。

3. 明度

明度(Brightness)是指颜色的明暗程度,或者说是颜色中包含的白色或黑色的量。高明度的颜色看起来更亮,更接近白色;低明度的颜色看起来更暗,更接近黑色。在不同的颜色系统中,明度有时也被称作亮度或光度。

1.4.2 色彩模式 (Color Mode)

色彩模式构成了理解和应用色彩的基础框架,决定了在特定色彩空间中如何表示和重现颜色。在设计领域,色彩模式的选择对作品的整体视觉效果和传达的信息产生直接影响。

1. HSB

HSB色彩模式基于人类对颜色的感知,其中色相代表颜色的类型,饱和度代表颜色的纯度,明度代表颜色的明暗,该模式适用于数字绘画、图像编辑以及需要根据颜色的直观特性进行调整的场合。

2. RGB

RGB色彩模式使用红色、绿色和蓝色光的加色混合来创建颜色。它是数字显示设备(如电视、计算机显示器和手机屏幕)的标准色彩模式,常用于网页设计、视频制作、数字图像编辑等。

3. CMYK

CMYK 色彩模式使用青色、品红、黄色和黑色油墨的减色混合来创建颜色。它是传统印刷的标准色彩模式，常用于印刷品设计、包装设计、商业打印等。

1.4.3 色彩的性格 (Color Character)

色彩不仅仅是自然界的美丽元素，它们也承载着丰富的情感和象征意义。每种颜色都能唤起观众特定的情绪反应和文化联想，这就是所谓的色彩的性格。从红色的热情与活力到蓝色的宁静与信任，从绿色的生长与希望到黄色的快乐与阳光，每种色彩都有其独特的语言和故事。

1. 红色

- **情绪**：激情、活力、爱情、危险、紧急、力量、自信。
- **反应**：增加心率和血压，产生紧迫感。
- **文化**：在中国文化中，红色象征着好运和喜庆。

2. 橙色

- **情绪**：活力、创造力、热情、快乐。
- **反应**：激发社交活力和积极性。
- **文化**：在某些文化中，橙色与秋季和收获有关。

3. 黄色
- **情绪**：快乐、阳光、注意、警告。
- **反应**：提高注意力，产生乐观情绪。
- **文化**：在东方文化中，黄色与幸福和阳光有关。

4. 绿色
- **情绪**：安宁、生长、希望、清新。
- **反应**：促进放松，与自然和生命相关联。
- **文化**：在某些文化中，绿色与金钱和财富有关。

5. 蓝色
- **情绪**：平静、信任、智慧、宁静。
- **反应**：降低心率，产生放松感。
- **文化**：在商业设计中，蓝色常用于传达专业和信任感。

6. 紫色
- **情绪**：奢华、精神性、浪漫、神秘。
- **反应**：与高贵和独特性相关联。
- **文化**：在西方文化中，紫色与皇室和贵族有关。

7. 粉色

- **情绪**：温柔、关爱、浪漫、女性化。
- **反应**：安抚情绪，产生舒适感。
- **文化**：粉色常用于表达温馨和关爱。

8. 黑色

- **情绪**：优雅、权力、神秘、悲伤。
- **反应**：可能产生压抑或正式的感觉。
- **文化**：在西方文化中，黑色常用于表达悲伤和死亡。

9. 白色

- **情绪**：纯洁、清新、简单、和平。
- **反应**：产生一种开放和平静的感觉。
- **文化**：在中国文化中，白色有时与丧事有关。

10. 灰色

- **情绪**：中立、稳重、保守、沮丧。
- **反应**：可能产生稳定或平淡的感觉。
- **文化**：在不同的文化中，灰色可能与平凡或无趣有关。

1.5　十二种黄金构图法

　　每种构图方法都有其独特的视觉效果和应用场景，设计师可以根据海报的目的、内容和风格，以及预期的观众反应来选择最合适的构图方法。通常，一个成功的海报设计会综合运用多种构图方法，从而达到最佳的视觉效果和传达效果。

1.5.1　中心式构图

　　中心式构图将主要视觉元素放置在画面的中心位置，以吸引观众的注意力。这种构图方式简单直接，常用于强调单个对象或主题，如产品、人物或标志。

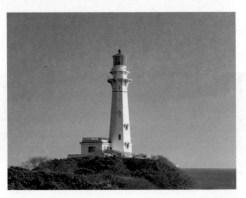

1.5.2　三分法构图

　　三分法构图通过两条水平线和两条垂直线将画面分为九等份，形成九宫格。主要元素通常放置在这些线的交点或沿线上，以创造视觉平衡和动态感。

1.5.3 对称构图

对称构图利用镜像对称来安排元素，可以是左右对称、上下对称或多点辐射对称。这种构图方式给人以稳定、和谐的感觉，常用于表现建筑、自然形态或几何图案。

1.5.4 分割构图

分割构图将画面分割成不同的部分或区域，每个区域可以包含不同的图像或信息。这种构图方式有助于组织复杂的内容，引导观众的视线在不同部分间移动。

1.5.5 倾斜构图

倾斜构图通过将通常应该水平或垂直放置的元素倾斜放置，打破常规，创造动感和视觉兴趣。这种构图方式常用于表达活力、紧张或不稳定的情绪。

1.5.6　曲线构图

曲线构图使用曲线形状或线条引导观众的视线，创造出流畅和动态的视觉效果。曲线可以是实体的（如蜿蜒的道路），也可以是概念的（如光线或视线的方向）。

1.5.7　聚焦构图

聚焦构图通过光线、颜色或元素的大小差异来创造一个或多个焦点，引导观众的注意力。这种构图方式有助于突出关键信息或主题。

1.5.8　框架式构图

框架式构图使用形状或设计元素构成框架，将观众的视线引导至框架内的主要内容。框架可以是实际的物体（如窗户或门框），也可以是抽象的（如由线条或阴影形成的框架）。

1.5.9　留白式构图

留白式构图积极利用负空间（物体周围的空白区域）来突出主体，同时创造简洁和开阔的视觉效果。留白可以增加设计的呼吸感，使视觉焦点更加明确。

1.5.10　垂直/水平构图

垂直/水平构图通过强调垂直线或水平线来组织元素，创造出稳定和有序的视觉效果。垂直构图常用于表现高度或动态，而水平构图常用于表现宽广或宁静。

1.5.11　三角形构图

三角形构图通过安排三个主要元素形成三角形，利用三角形的稳定性增加设计的均衡感和动态效果。三角形构图可以是实际的，也可以是视觉暗示的。

1.5.12 黄金螺旋线构图

黄金螺旋线构图使用黄金螺旋线（一种对数螺旋线）来安排元素，从而创造出既有动感又平衡的构图。黄金螺旋线符合黄金比例的美学，能够带来视觉上的和谐与愉悦。

1.6 后期处理

在海报设计中，通常通过后期处理对设计元素进行精细化调整，以达到预期的视觉效果。以下是一些常用的后期处理软件，它们在海报设计中的应用包括但不限于图像编辑、颜色校正、特效添加和排版优化。

1.6.1 常用后期处理软件

软件图标	软件名称及介绍
Ps	**Adobe Photoshop** 作为图像处理领域的标杆，Photoshop 提供了强大的图像编辑和合成功能，适合进行图像的修复、颜色校正、添加图层效果等
Ai	**Adobe Illustrator** Illustrator 专注于矢量图形的创建和编辑，非常适合制作海报中的矢量元素、图标和文字
Id	**Adobe InDesign** 作为专业的排版软件，InDesign 常用于海报中的文字排版和页面布局
C	**Canva** Canva 是一个在线设计平台，提供了丰富的海报模板和设计元素，适合快速制作海报
GIMP图标	**GIMP** GIMP 是一个免费的开源图像编辑器，具有与 Photoshop 相似的功能，适合图像编辑和合成

AI辅助海报设计101例（关键词+设计思路+心得体会）

软件图标	软件名称及介绍
dw DESIGN WIZARD	**DesignWizard** DesignWizard 提供易于使用的在线编辑界面和丰富的模板，适合快速制作海报
fotor	**Fotor** Fotor 提供了丰富的模板和特效库，适合快速编辑和美化图片
Ae	**Adobe After Effects** 用于视频后期和动态图形设计，如果海报设计中包含动态元素或特效，After Effects 可以提供强大的支持
Lr	**Adobe Lightroom** Lightroom 主要用于图片的颜色管理和批量处理，适合对海报中的图片进行快速颜色校正和曝光调整

这些软件各有优势，设计师可以根据具体的设计需求和个人偏好选择合适的工具进行海报的后期处理。

1.6.2　手机自带编辑软件处理

随着智能手机技术的发展，现在手机都自带功能丰富的照片编辑软件，这些软件通常提供了基本的照片调整功能，足以应对一些简单的后期处理需求。以下是一些手机自带编辑软件的常见功能。

1. 基本调整

亮度、对比度、饱和度和锐度调整，允许用户改善照片的整体外观。

2. 裁剪和旋转

用户可以裁剪掉不需要的部分或调整照片的构图，以及旋转照片到合适的方向。

3. 滤镜效果

许多编辑软件提供了预设的滤镜，可以快速改变照片的风格和色调。

4. 色彩校正

调整色温和色调，可以改变照片的冷暖感或整体色彩倾向。

这些编辑功能在不同品牌和型号的手机上可能会有所不同，但大多数现代智能手机都配备了足够的工具来满足用户的基本编辑需求。对于更高级的编辑工作，用户可能需要依赖专业的第三方应用程序。

第 2 章

广告海报

　　广告海报作为一种经久不衰的营销工具，通过视觉艺术与商业
信息的结合，不仅传递产品或服务的核心价值，而且是一种文化和
创意的展现。本章将引导读者深入广告海报设计的每个细节，从概
念构思到视觉表现，从色彩搭配到版式布局，每节都充满了实践的
智慧和创意的火花。本章内容将为读者提供宝贵的启发和指导，帮
助读者制作出既具有商业价值又充满艺术美感的广告海报。

第1例：品牌海报

1. 制作海报底图

提示词：A real photographic work with a camping theme, with sunny mountains, snowy peaks, rivers, many flowers, tents, campfires,the scenery here is absolutely breathtaking,best quality, ultra-detailed, perfect anatomy, 8K, --ar 3:4 --v6.0

一张以露营为主题的真实的摄影作品，有阳光明媚的山、雪白的山峰、河流、许多鲜花、帐篷、营火，这里的景色绝对令人惊叹，最好的质量，超详细，完美的解剖结构，8K，出图比例3：4，版本v6.0

2. 设计思路

（1）AI生成海报底图：在风景优美的雪山下露营。

（2）处理图像，提高图像的饱和度，并将整张图像的色彩倾向调整为暖黄色，营造出温暖的氛围。

（3）增加文字部分，选择手写字体或带有一定艺术感的字体，以符合春天的轻松、活泼和愉悦的氛围。字体颜色更改为粉色、浅蓝色等温暖的色调以很好地体现春天的气息。

（4）增加一些装饰元素，如手绘线条和手绘太阳，让整个海报更有设计感。

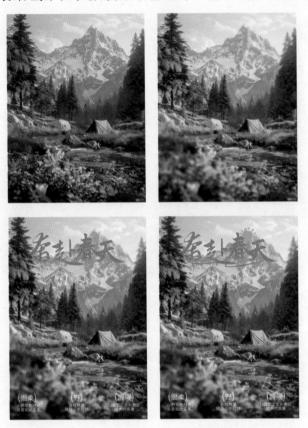

3. 海报解构与字体运用

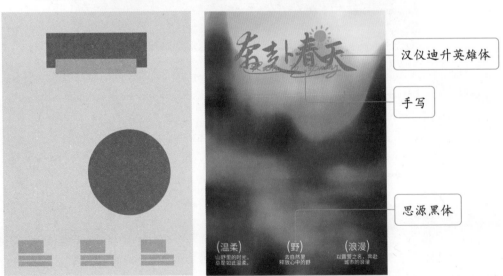

作者心得

　　在制作品牌海报时，需要明确设计目标，是为了推广新产品，还是为了提升品牌知名度，或是为了传达品牌的某个特定信息。设计时应保持简洁明了，通过精炼的元素和明确的排版传达出品牌的核心信息（核心理念）。如本例中的露营海报，使用了帐篷、林间、溪水等元素，并使用了"山野""自然"等词，让消费者可以直观地了解到这是一张关于户外产品的宣传海报。

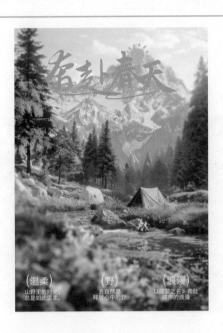

第 2 例：科学主题海报

1. 制作海报底图

2. 设计思路

（1）AI 生成海报底图：一张基因遗传序列的图像。

（2）科学主题海报设计是一种特殊的视觉传达形式，它旨在以清晰、准确、吸引人的方式展示科学研究成果。将图像进行放大处理，突出主题内容后再进行色彩调整，根据图像内容进行文字排版。由于图像内容整体呈现右倾斜，其倾斜的角度产生的势能可以很自然地引导视觉，因此需要将文字信息分布于对角线两端，呈现出对角的对称平衡状态。标题文字选择一款衬线字体，以凸显文化的属性。

3. 海报解构与字体运用

思源宋体 CN

思源黑体

┌─ **作者心得** ┐

　　科学主题海报应该避免过度装饰，保持内容的简洁性，以便观众快速抓住重点。图像是科学主题海报的重要组成部分，它们可以直观地传达信息，在制作中确保使用的图像清晰、专业，并且与主题紧密相关。避免使用模糊或低质量的图像。

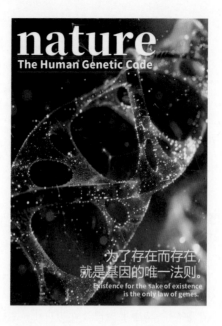

第3例：产品海报

1. 制作海报底图

提示词: Green grass, spring, light yellow and light green tones, blue sky and white clouds, close-up, blurred foreground, --ar 3:4 --v6.0

绿色的草，春天，浅黄色和浅绿色的色调，蓝天和白云，特写，模糊的前景，出图比例3：4，版本v6.0

2. 设计思路

（1）AI 生成海报底图：一张草地环境图像和一张盒装牛奶产品图像。

（2）本次的主题为有机牛奶的产品海报设计，在设计上应避免杂乱，保持设计的简洁。将生成的两张图像置入画板中，并调整产品图像在环境图像中的位置关系。

（3）抠出草地部分并遮住部分产品，营造出产品与环境的空间关系。

（4）增加文字部分，将字体颜色更改为自然、清新的色彩，如绿色、黄色、蓝色和乳白色，以传达有机和纯净的感觉。最后增加一些装饰元素（如线条和勋章标识）来填补海报空白的位置。

 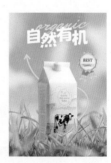

3. 海报解构与字体运用

作者心得

产品海报的设计核心是展示产品，因此要确保产品成为视觉焦点。通过放大产品图片或者将产品位置摆放在画面中心，来突出产品。

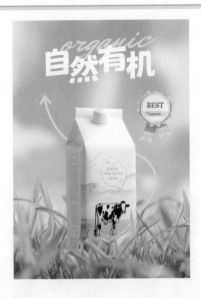

第 4 例：创意海报

1. 制作海报底图

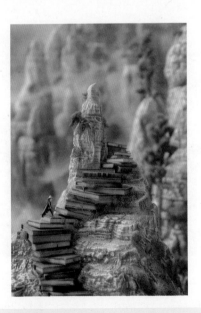

提示词: Mountains made up of books, villains climbing mountains, miniature models, game adventures, fairytale landscape style, macro art, miniature cores, highly creative images, miniature creative photography, color animated stills, grocery store art, minimalist characters, kawaii punk,

advertising poster, --ar 2:3 --v6.0

由书籍组成的山峰，攀爬山峰的小人，微型模型，游戏冒险，童话般的风景风格，微距艺术，微缩核心，高度创意的图像，微型创意摄影，彩色动画剧照，杂货店艺术，极简主义人物，卡哇伊朋克，广告海报，出图比例2：3，版本v6.0

2. 设计思路

（1）AI生成海报底图。此次的图像是本海报的创意点所在，将山和书籍同构在一起，隐喻读书和登山有相似之处，是不断磨练自我的过程。整体采用微缩摄影的方式来表现，人的渺小和山峰的高大形成鲜明对比。书籍就像爬山的阶梯栈道，一书一梯，当读万卷书后，终将到达山顶。

（2）将图像中的小人更换为背着登山包的人，让人物更符合登山的主题。

（3）调整图像的色彩、饱和度，增加文案部分。

3. 海报解构与字体运用

思源宋体

┏ 作者心得 ┓

　　创意海报的设计难点在于创意，在制作此类型海报时，要挖掘生活中的微末细节，提取其中的一个点，将其夸张地表现出来，最后结合富有哲理的诙谐文案，能大大增加海报的趣味性。

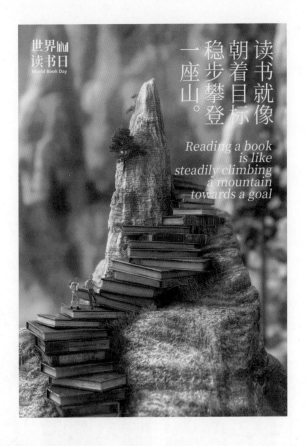

第 5 例：活动海报

1. 制作海报底图

提示词: The festival performance scene, the band, lively, the atmosphere is strong,spotlight --ar 1:1 --v6.0

音乐节的表演现场，乐队，活泼，气氛强烈，聚光灯，出图比例 1 ∶ 1，版本 v6.0

2. 设计思路

（1）AI 生成海报底图：摇滚乐队表演照。在生成的图像中，可以感受到浓厚的摇滚乐氛围。

（2）在字体的选择中，提取摇滚乐厚重的感觉，选择气质相当的黑体字，并将文字倾斜，让文字更有动感。在色彩上，使用对比强烈的黑粉色，从而营造摇滚乐的"燥"。

（3）将标题文字部分进行图形化处理，在不改变其辨识度的情况下，将 music 延伸出 5 条黑色色块。

（4）为了让风格统一，将海报底图图像调整为黑白色调，置入刚做好的图形中，最后为文字部分增加粗糙效果。

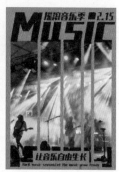

3. 海报解构与字体运用

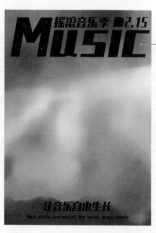

锐字真言体

┏ **作者心得** ┓

摇滚乐演出中的氛围感无疑是整个海报最为引人注目的部分。摇滚不仅是一种音乐风格，更是一种精神、一种态度，它代表着反叛、自由、挑战和激情。在设计中可使用大胆且对比强烈的色彩，如黑色、红色和金属色，来传达摇滚的气质。

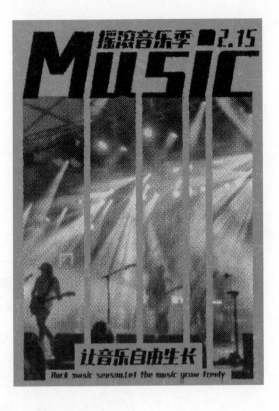

第 6 例：促销海报

1. 制作海报底图

提示词: A girl pushing a shopping cart, laughing, smart gesture, gift box, full of goods, C4D style, clay, octane rendering, white background --ar 1:1 --niji 5 --style expressive

一个女孩推着购物车,开心大笑,灵动的姿态,礼物盒子,装满了商品,C4D 风格,粘土,辛烷渲染,白色背景,出图比例 1:1,版本 niji 5,表现风格

2. 设计思路

(1) AI 生成海报底图:一个女孩和装满了商品的购物车。

(2) 添加文案信息,并且按照信息层级划分好位置。

(3) 在促销海报中,标题是很重要的,黑体字体通常具有较粗的笔画,给人一种粗犷、有力的感觉,能够吸引顾客的注意力,也能够有效帮助顾客一眼就能看到活动主题。整个海报由上、中、下的两端对齐构成,在海报中间增加一个流动的色块,可以填补人物轮廓零碎的问题,还能给海报增加活力热闹的氛围。

(4) 将文字部分做点小设计,将文字"时"中间的点去掉,换成钟表的分秒针,再次强调出活动的时效性。最后给人物部分增加立体感。

 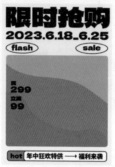 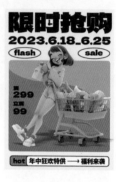

3. 海报解构与字体运用

 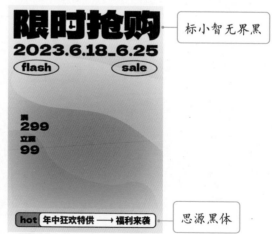

标小智无界黑

思源黑体

AI辅助海报设计101例(关键词+设计思路+心得体会)

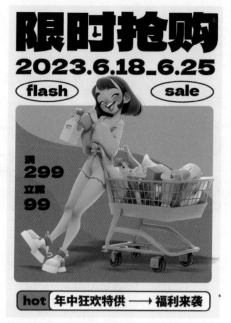

第 7 例：宣传海报

1. 制作海报底图

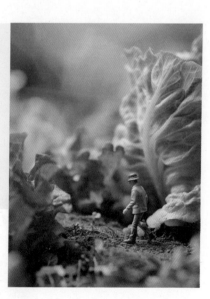

提示词：Tatsuya Tanaka, miniature food photography, scene photography, close-up, villain walking in the kingdom of vegetables, diagonal composition, dreamlike texture, advanced photography style, warm tones, natural, surrealist style, high quality, Fujifilm --ar 3:4 --v6.0

田中达也，微型美食摄影，场景摄影，特写，在蔬菜王国行走的反派，对角线构图，梦幻般的质感，先进的摄影风格，暖色调，自然，超现实主义风格，高品质，富士胶片，出图比例 3：4，版本 v6.0

2. 设计思路

（1）AI 生成海报底图：微型美食摄影，一个人站在蔬菜中。整体"以大比小"的形式，将食物放大，人物缩小来形成对比，并融合山水风景，每一张都是一个故事。

（2）画面已经很具有故事感了，只需要进行简单的文字排版辅助主题传达即可。

3. 海报解构与字体运用

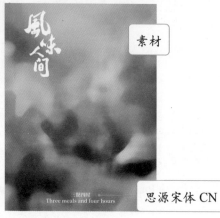

素材

思源宋体 CN

作者心得

在宣传海报的设计中，微缩摄影可以作为一种强有力的视觉语言。通过微缩摄影，可以强调或夸大某些元素的比例，突出重点创造戏剧效果，从而吸引观众的注意力并激发他们的好奇心。

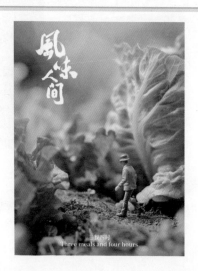

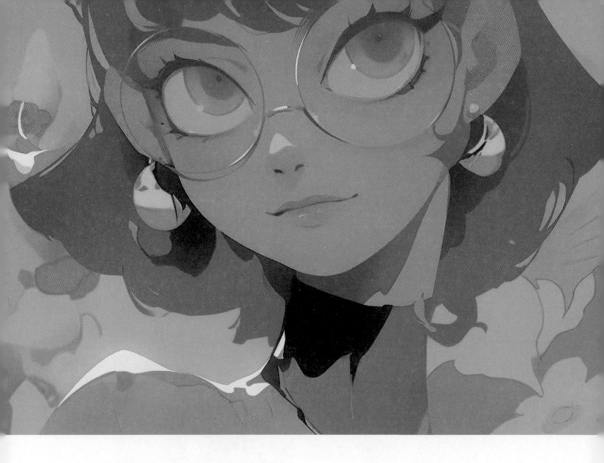

第 3 章

人物海报

本章将专注于人物海报设计的艺术和技巧，探讨如何通过视觉叙事来塑造和传达人物形象。从选择引人注目的肖像到运用象征性的元素，从布局的巧妙安排到色彩与光影的戏剧性运用，每一部分都是构建人物海报叙事的关键。本章将学习如何捕捉人物的精髓，以及如何通过设计来激发观众的共鸣。

第8例：脸部特写海报

1. 制作海报底图

提示词: Cover of publication, colorful flowers hanging from the ceiling, close up of girl's face, visual aesthetic style with poetry, dream collage, fairy tale core, color field, nature inspired installation, spectacular background, celebration of nature, ninagawa real flower shooting style, 85mm f/1.4 bold composition, brilliant eye-catching, dreamy and gorgeous style features, --ar 3:4 --v6.0

出版物的封面，五彩缤纷的鲜花从天花板上悬挂下来，女孩脸部特写，具有诗意的视觉审美风格，梦幻拼贴，童话核心，色彩场，自然启发的装置，壮观的背景，欢庆自然，蜷川实花拍摄风格，85mm f/1.4 大胆的构图，绚丽亮眼，梦幻华丽的风格特色，出图比例 3∶4，版本 v6.0

2. 设计思路

（1）AI生成海报底图。此次海报中，加入了蜷川实花拍摄风格，大量丰富多彩的鲜花让整张图像更加梦幻。

（2）在后期制作中，秉承着"少即是多"的法则，给图像增加了一个卷草花纹的画框，将人物脸部框住，不仅可以制造出在欣赏风景名画的错觉，还可以加强视觉焦点，让我们的目光集中在脸部而不被过多的花草吸引。

（3）海报的文字部分作为信息的补充，选择了手写字和细长纤细的字体，传达出女性的柔美和文艺气质。最后将画框更改为立体金属效果。

3. 海报解构与字体运用

Petit Formal Script

Italiana

┌ **作者心得** ┐

在图像内容和颜色都很丰富时，文字部分就不宜太过复杂。一张合格的海报需要有繁有简，为整幅画面营造出呼吸感。若海报全都是繁复的内容，则整张海报容易没有重点。

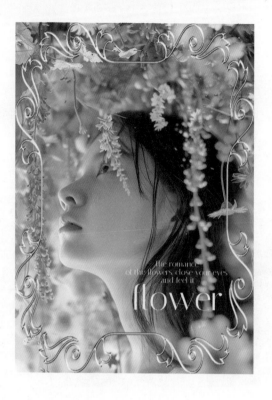

第 9 例：半身海报

1. 制作海报底图

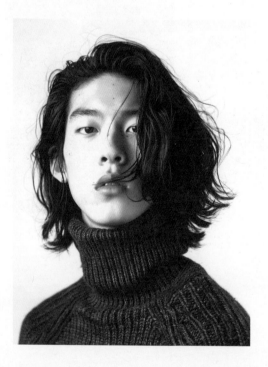

提示词: One writer portrait portrait of upper body high definition, Asian face, long haired young man, turtleneck sweater, white background, black & white photography, --ar 3:4 --v6.0

一位作家肖像，上半身，高清晰度，亚洲脸，长发年轻人，高领毛衣，白色背景，黑白摄影，出图比例 3：4，版本 v6.0

2. 设计思路

（1）AI 生成海报底图。此次生成的是一位从事文化领域工作的男性，一般此类男性倾向于选择简单、舒适的衣物，而不是过分追求时尚或奢华。因此一件高领毛衣能够给人一种自然、随性的感觉。

（2）生成的图像中，男孩头发飘逸，眼神深邃，泛着淡淡的忧郁气质，为了加强这一气质，在画面中加入蓝色渐变效果。仔细观察，蓝色渐变的加入还让画面中的黑白关系更加分明，毛衣的视觉被削弱，脸部表情更加突出。

（3）作为一张文艺人物海报，增加一些手写诗歌在背景上，能有效加强海报的文艺属性。最后的点睛之笔在于手写标题的使用。

3. 海报解构与字体运用

Abuget

┌ **作者心得** ┐

合理地运用色彩，才能够更好地表达主题。例如，若要表达积极向上的主题，则可以尝试使用黄色；若要表达生机勃勃的主题，则可以尝试使用绿色；若要表达喜庆、热烈的主题，则可以尝试使用红色；若要表达阴郁的主题，则可以尝试使用蓝色。

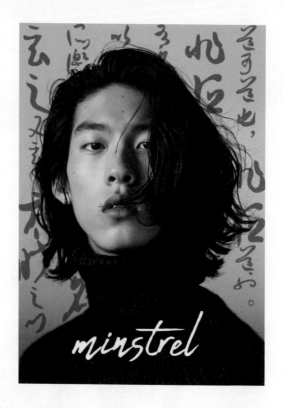

第 10 例：全身海报

1. 制作海报底图

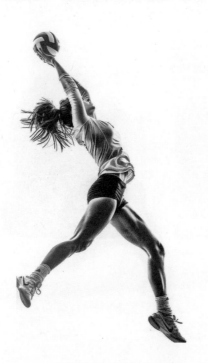

提示词: Women's volleyball smash, wearing a white jersey, jumping high and smashing, with power, white background, HD shot, --ar 3:4 --v 6.0

女排扣球,身穿白色球衣,高高跃起扣球,有力量,白色背景,高清镜头,出图比例3：4,版本 v6.0

2. 设计思路

（1）AI 生成海报底图。在生成海报底图时,应注意其动态姿势,选择大动态的姿势能够更好地体现体育运动的力量感与活力感。

（2）将图像人物抠图处理后放置在画面中心,并为其增加背景色,此处背景色是根据排球的颜色选择的。

（3）直接用文案信息搭建出一张背景空间图,字体选用较粗的无衬线体。在中文字体的选择上有些巧思,此字体在设计上整体偏细长,呈现梯形,给人有跳跃的势能,与主题"肆意跳跃"相呼应。

（4）将人物与背景空间进行破图处理,增强整个画面空间感,让画面不那么呆板。在字体上增加划痕肌理以增强整张海报的运动感和气势感。最后添加与排球相关的元素进行空间上的填补。

 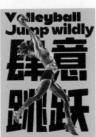 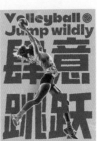

3. 海报解构与字体运用

标小智无界黑

创客贴金刚体

作者心得

文字图形化是海报制作中重要的手段,当文字放大到一定程度时,其阅读属性就会减少,文字的细节部分也得以展示,用户可以清楚地看见文字平时难以发现的曲线,其陌生感得以加强,就像一幅画一样。

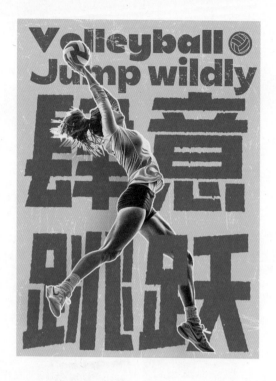

第 11 例：多人物海报

1. 制作海报底图

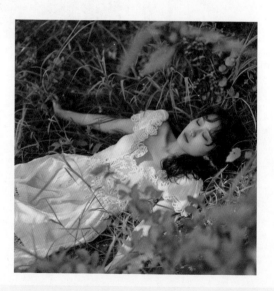

提示词: A girl in a white dress, lying on the grass, film-sensitive, small forest Japanese photo, beautiful environment, Foxconn camera, f2.8 --ar 1:1 --v6.0

一个穿着白色连衣裙的女孩，躺在草地上，胶片敏感，小森林日本照片，美丽的环境，富士康相机，f2.8，出图比例 1：1，版本 v6.0

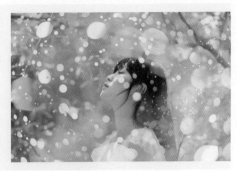

提示词：Ludmila's new collection, in the style of confetti like dots, Japanese photography, natural scenery, Rollei Prego 90, colorful melancholy, light white and green, simple, --ar 83:55 --v6.0

　　Ludmila 的新系列，五彩纸屑般的圆点风格，日本摄影，自然风光，Rollei Prego 90，色彩缤纷的忧郁，浅白色和绿色，简单，出图比例 83 ：55，版本 v6.0

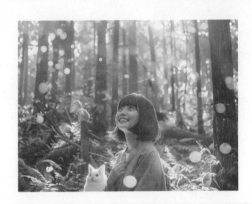

提示词：Multi-character poster image, small forest Japanese photo, happy laughter, beautiful environment, Foxconn camera, --ar 4:3 --v6.0

　　多角色海报图片，小森林日本照片，快乐的笑声，美丽的环境，富士康相机，出图比例 4 ：3，版本 v6.0

2. 设计思路

（1）AI 生成海报底图：分别生成三张日系风格的人物摄影照片。

（2）准备好文案内容，将整个背景更改为浅蓝色，并绘制出三张图像在海报中的位置关系。

（3）将准备好的图像置入黄色色块，将文字放大处理后错开位置进行排版。

3

作者心得

 此例多人物海报的风格是日系风格，此风格通常注重简约、清新和自然，强调色彩柔和、线条流畅，以及与自然元素的融合。若想要出彩，则要保持整体布局的简洁明了，避免过于复杂的元素和排版方式。可以将文案放置在海报的显眼位置，同时需注重与背景元素的融合。

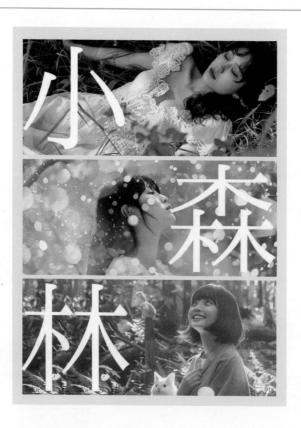

第 12 例：杂志人物海报

1. 制作海报底图

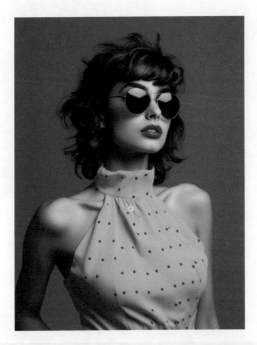

提示词：Live model, red background, American retro style, a woman with sunglasses, wearing a yellow retro dress, 70s—80s, fashionable, beautiful, --ar 3:4 --v6.0

现场模特，红色背景，美国复古风格，一个女人戴着太阳镜，穿着黄色复古礼服，70—80年代，时尚，美丽，出图比例 3：4，版本 v6.0

2. 设计思路

（1）AI 生成海报底图。本次主题为复古风格，可以通过色彩来表现。在颜色搭配中，还可以尝试使用撞色搭配，如红绿搭配、蓝黄搭配等，以增强视觉冲击力。

（2）此海报的设定是时尚杂志海报，时尚杂志一般由刊名加内容简介组合而成。将文案按此结构进行排版即可。

3. 海报解构与字体运用

思源黑体

作者心得

　　在此类海报中，图像起着决定性因素，所以在制作图像时需要给人一种视觉冲击力。制作时需要明确海报的主题和所要传达的信息，以及希望呈现的整体风格，如复古、现代、简约或艺术等。这有助于确定后续的色调、排版和元素选择。

第 13 例：国风人物海报

1. 制作海报底图

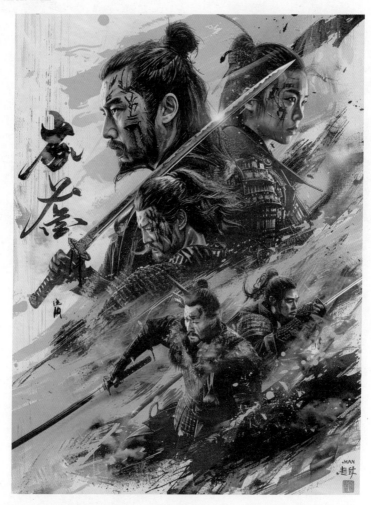

提示词：Samurai, man with knife, poster, in fluid dynamic brushstroke style, Chinese contemporary art, spectacular background, light black and yellow, dynamic, --ar 83:111 --v6.0

武士，拿着刀的人，海报，流畅的动态笔触风格，中国当代艺术，壮观的背景，浅黑色和黄色，动感十足，出图比例 83 ：111，版本 v6.0

2. 设计思路

（1）AI 生成海报底图：水墨风格的电影海报。水墨风格与武侠世界中的江湖意境相呼应，旨在强调一种超脱现实、内含哲理的氛围，水墨画中的动态线条与武侠中的武术动作都具有流畅性与韵律感。将武侠元素与水墨风格相结合，可以创造出具有深厚文化底蕴和独特艺术魅力的作品。

（2）添加文字信息。选择手写字字体，能更好地与海报中的恢宏气势相呼应。最后增加一些与电影相关的装饰元素。

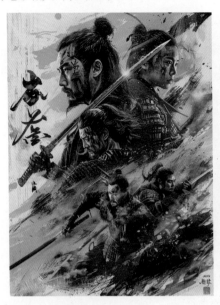
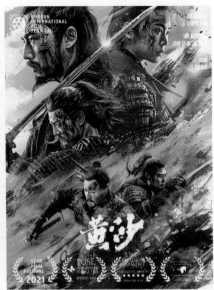

3. 海报解构与字体运用

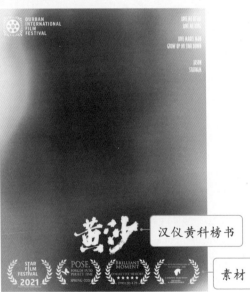

汉仪黄科榜书

素材

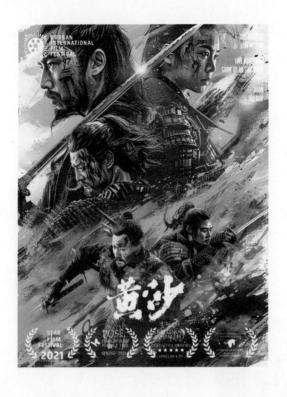

第 14 例：局部特写人物海报

1. 制作海报底图

提示词: A woman is silhouetted against the dark, gentle expressions, distinctive noses, delicate features, contour light, Tamron 24mm f/2.8, silhouette lighting, side view, symmetrical composition, Caravaggesque chiaroscuro, monochromatic, strong contrast between light and dark, feminine portraiture, magazine cover, extreme details, --ar 3:4 --v6.0

一个女人在黑暗中的剪影，温柔的表情，独特的鼻子，精致的五官，轮廓光，腾龙 24mm f/2.8，剪影照明，侧视图，对称构图，卡拉瓦格式明暗对比，单色，明暗对比强烈，女性肖像，杂志封面，极端细节，出图比例 3：4，版本 v6.0

2. 设计思路

（1）AI 生成海报底图：一个女人的脸部特写。

（2）将整体图像的色彩调整为紫色。紫色是一种神秘的颜色，能给人物覆上神秘感和故事感。

（3）添加文字信息，整体图像视觉重点在右边，左边是大面积纯色。为了使画面平衡，将文字排布在左边。

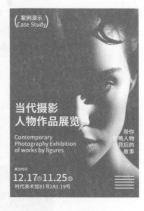

3. 海报解构与字体运用

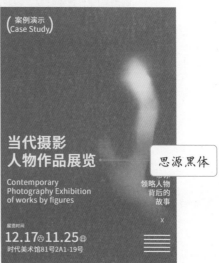

思源黑体

作者心得

　　光影的运用对于营造氛围、强调人物特性和增强视觉冲击力至关重要。可以利用强烈的光影对比突出人物的轮廓和情感，以创造出戏剧化的效果。

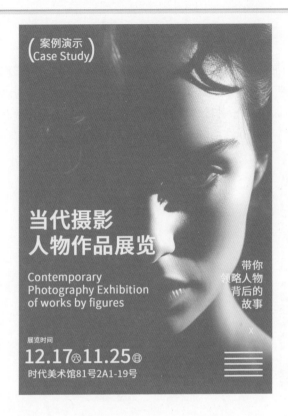

第 15 例：人物氛围海报

1. 制作海报底图

提示词：A blonde model with closed eyes, upper body, blonde, long hair, melancholy mood, clean background, HD photography,--ar 1:1 --v6.0

闭着眼睛的金发模特，上半身，金发，长发，忧郁的心情，干净的背景，高清摄影，出图比例 1：1，版本 v6.0

2.设计思路

（1）AI生成海报底图：采用同一套提示词分别生成两张人物肖像图像。

（2）将图像进行抠图处理，只保留人物。完成后为其增加一个灰粉色的背景。

（3）添加文字信息，并给人物分别制作蓝色渐变映射和红色渐变映射效果。

（4）整体背景较空，可以在空白处增加花朵线条的装饰元素。

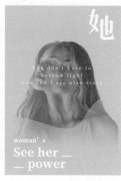
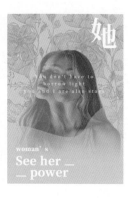

3.海报解构与字体运用

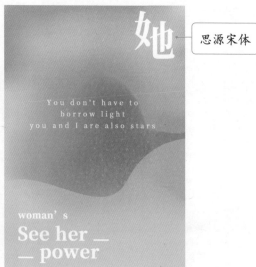

思源宋体

作者心得

通过巧妙地运用叠加技巧，可以将女性的柔美、力量、独立等特质进行融合，从而打造出一种独特且引人注目的视觉效果。这种效果不仅可以凸显女性的魅力，而且还能营造出一种充满情感和故事性的氛围，使海报更具吸引力和感染力。

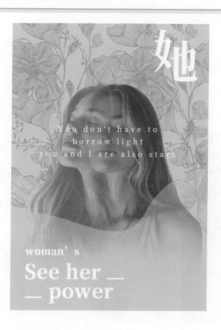

第 16 例：侧面人物海报

1. 制作海报底图

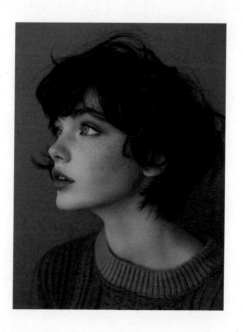

2. 设计思路

（1）AI生成海报底图：一个蓝眼睛女孩的侧面肖像图像。

（2）制作背景，本例海报的主题文案为蓝眼睛的女孩，因此根据主题绘制出抽象的眼睛图案，并按照一定的节奏感摆放在海报中。

（3）添加文字信息，选择手写字字体。

3. 海报解构与字体运用

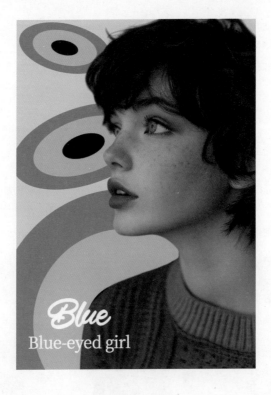

Blue
Blue-eyed girl

第 17 例：人物剪影海报

1. 制作海报底图

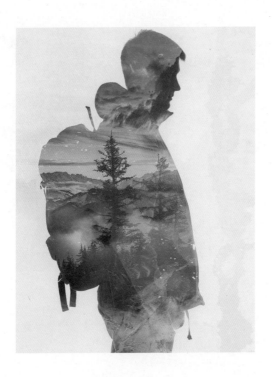

提示词：Make posters of people and landscapes, double exposure effect, silhouette of a man with a bag on his back, --ar 3:4 --v6.0

制作人物和风景的海报，双重曝光效果，一个背着袋子的男人的剪影，出图比例3：4，版本 v6.0

2. 设计思路

（1）AI 生成海报底图：一个背着旅行包的男子剪影。

（2）仔细观察图像，发现整体轮廓规整，但作为海报会显得单调，因此需要打破轮廓，给画面增加节奏感。可以采用长方形和圆形截取主体物部分元素制作成装饰素材。

（3）添加文字信息。由于整体图像的走向为上下方向，因此在文字的排版上采取左右的形式，增加一个动向效果，让画面更丰富多彩。

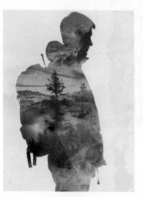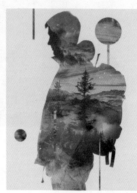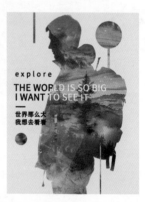

3. 海报解构与字体运用

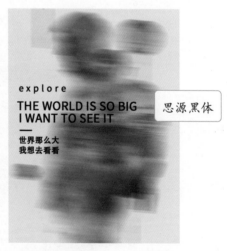

┌─ 作者心得 ─┐

双重曝光效果能营造出照片之间重叠交错、梦幻迷离的视觉效果，使得海报能传递或表达出更多信息。让人物与背景更好地融入环境、场景中，再加上整个画面重复交错的效果，更容易让海报与观众之间产生关联，使得整张海报也更具有艺术性。

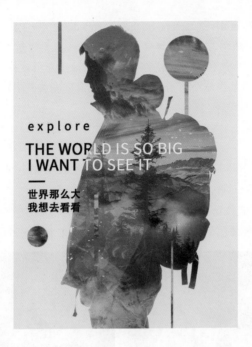

第 18 例：儿童海报

1. 制作海报底图

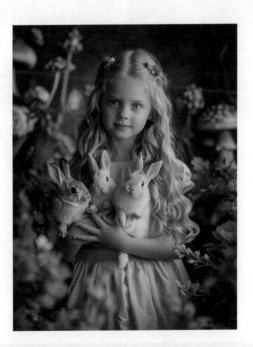

提示词：Children's photography, blonde Alice in Wonderland, she is wearing a light blue dress, holding three little white rabbits, surrounded by flowers and mushrooms, colorful and detailed, the girl's hair should be long and flowing, her expression should convey joy and surprise, the artwork must

capture the intricate details of the characters and their surroundings, --ar 3:4 --v6.0

儿童摄影，金发碧眼的爱丽丝梦游仙境，她穿着浅蓝色的连衣裙，抱着三只小白兔，周围环绕着鲜花和蘑菇，色彩鲜艳，细节丰富，女孩的头发应该长而飘逸，她的表情应该传达出喜悦和惊喜，艺术作品必须捕捉角色及其周围环境的复杂细节，出图比例 3：4，版本 v6.0

2. 设计思路

（1）AI 生成海报底图。在生成底图时，选择了经典 IP 爱丽丝梦游仙境，这个故事充满了奇幻、冒险和想象力的元素，其场景中有蘑菇森林和兔子。

（2）AI 生成的图像整体泛黄，与爱丽丝梦游仙境的神秘奇幻感不搭，通过调色将图像色调调整为蓝绿色调，使整体图像充满神秘的气氛。最后加上其标志性的标题。

3. 海报解构与字体运用

素材

> **作者心得**
>
> 不同的主题其颜色色调都不一样，在制作海报时，让图像色调与主题相匹配十分重要，如此例中爱丽丝梦游仙境的主题，若想要营造出一种神秘而恐怖的气氛，则整体色调应偏冷色调才符合主题。

第 19 例：老年海报

1. 制作海报底图

提示词: Photography for the elderly, an 80-year-old grandfather sits on a bamboo chair, laughing happily, and fanning a fan in his hand, high definition, rich in detail, conveying the feeling of quiet and good years, and capturing the delicate expressions of the characters, --ar 3:4 --v6.0

为老人摄影，一位 80 岁的老爷爷坐在竹椅上，开心地笑着，手里拿着扇子扇，高清，细节丰富，传达出平静美好岁月的感觉，捕捉人物细腻的表情，出图比例 3：4，版本 v6.0

2. 设计思路

（1）AI 生成海报底图：一位开心大笑的老爷爷。

（2）观察 AI 生成的图像，发现其背景杂乱，有太多干扰元素，所以将除主体外的元素全部清除掉，并添加一个背景颜色。

（3）本次的主题设定是"老小孩"，都说人越老，其心智可能越像小孩。因此在设计时主要考虑怎样将主题表达出来，以及如何提升画面的生命力。综合考虑下决定在文字上做出改变，把人物老爷爷当作一个小孩，随意写字，并让字有不同的变化，弯弯扭扭的字的效果更显童真感。

（4）在活力的表达上，使用盛开的鲜花代替衣服上的图案和阴影部分，让其充满生命力和活力。最后增加一些手绘图案以营造出岁月静好的画面。

3. 海报解构与字体运用

手写体

AI辅助海报设计101例（关键词+设计思路+心得体会）

3

作者心得

　　文字不仅可以阅读，还可以观看，文字设计可以很严谨，也可以很随意，不同的字体有其不同的气质，能够传达的信息也不相同。根据主题选择气质相同的字体能让设计效果事半功倍。

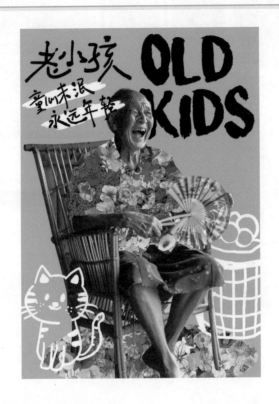

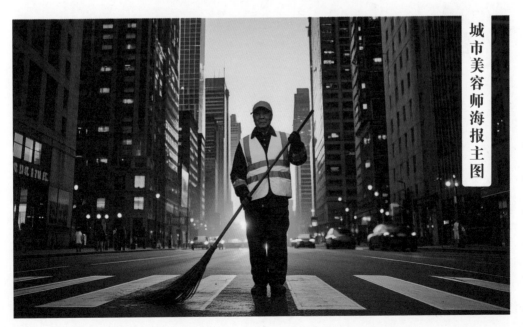

城市美容师海报主图

第4章
风格海报

风格海报不仅是信息的载体，也是艺术表达的画布，更是情感与故事的桥梁。每张风格海报都以其独特的视觉语言讲述着品牌的故事、活动的精神或个人的视野。从复古到现代，从极简到繁复，风格海报的设计融合了色彩的韵律、形状的和谐以及文字的力量，从而创造出充满艺术美感的作品。

第 20 例: 拼贴风格海报

1. 制作海报底图

提示词: Collage poster design, Picasso cubism, pop, vintage clock, old desktop computer, different textures, geometry, red, white and blue, --ar 3:4 --v6.0

拼贴海报设计, 毕加索立体主义, 流行, 复古时钟, 老旧台式计算机, 不同的纹理, 几何, 红色, 白色和蓝色, 出图比例 3 : 4, 版本 v6.0

2. 设计思路

(1) AI 生成海报底图。拼贴设计风格, 其中要明确此例海报设计需要的元素内容。

(2) 本例海报设计的主题为假日午后, 单看底图有些单调, 缺少假日氛围, 所以增加了热带风情的椰树、悠闲看书的女人、象征阳光的向日葵以及偷懒的小猫, 将素材风格统一后

再进行拼贴。

（3）单独进行文案排布些许有点单调，寻找一些字体素材进行组合能够很好地增强画面趣味感。

3. 海报解构与字体运用

素材

思源宋体

┏ **作者心得** ┓

　　在制作风格海报时，往往会将多种元素进行组合，以营造出超现实的事物和场景，可以采取重复元素、图像映色处理、添加肌理、抽象色块、对比以及图像轮廓描边处理等手法为其增加趣味性。

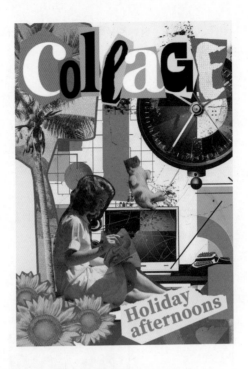

第 21 例：孟菲斯风格海报

1. 制作海报底图

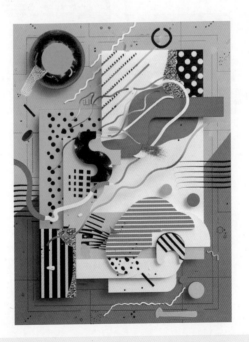

提示词：Memphis style poster fantasy, minimalism, geometric shapes, science fiction art, color impact, lines, pseudo three dimensional, grotesque, combination of various waves, curved

surfaces, straight lines and 3D graphics, extremely bold use of exaggerated and vivid colors, as well as random and playful geometric shapes,--ar 3:4 --v6.0

孟菲斯风格海报幻想，极简主义，几何形状，科幻艺术，色彩冲击、线条、伪立体、怪诞、组合各种波浪、曲面、直线和 3D 图形，极其大胆地运用夸张鲜明的色彩，以及随机和充满趣味性的几何图形，出图比例 3：4，版本 v6.0

2. 设计思路

（1）AI 生成海报底图。孟菲斯风格，组成元素有几何形状、线条、各种波浪、曲面、直线和 3D 图形。

（2）若直接进行文字排版，则画面会显得杂乱零碎，这时可以将版面进行区域分块，如主画面占比 70%，文字信息占比 30%。

（3）将文字和图像置入色块内，并调整至合适的位置和大小。

（4）可以看到目前画面有点单调，右下角更是空空如也，整体画面不平衡，有左重右轻的趋势，可以对文字部分制作伪 3D 效果，增加其细节，同时添加同风格的装饰元素以填补空位。

 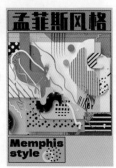 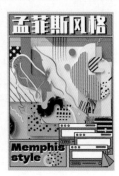

3. 海报解构与字体运用

 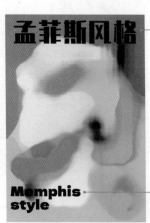

锐字真言体

标小智无界黑

作者心得

要想快速学会制作孟菲斯风格海报，只需要牢记四点：①色彩鲜明，饱和度高；②几何元素，黑线描边；③用点、线、面做背景；④伪立体三维效果。切记：单独使用较单调，叠加使用效果佳。

AI辅助海报设计101例（关键词+设计思路+心得体会）

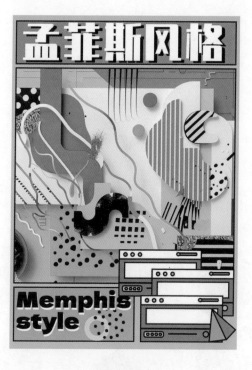

第 22 例：欧普艺术风格海报

1. 制作海报底图

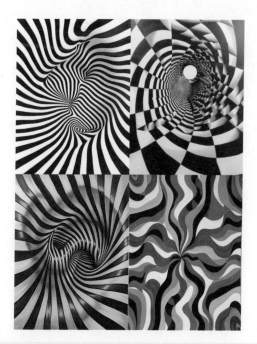

提示词：Op art style, positive and negative shapes, staggered, overlapping, visual confusion,

wonderful, vertigo, ripples or geometric pictures arranged according to a certain law, resulting in a sense of movement and flickering in visual perception, --ar 3:4 --v6.0

　　欧普艺术风格，正反面造型，交错、重叠、视觉混乱、精彩、眩晕、涟漪或几何画面按照一定规律排列，产生视觉感知的运动感和闪烁感，出图比例3：4，版本v6.0

2. 设计思路

（1）AI生成海报底图：一组欧普艺术风格的图像。

（2）此次海报的设计主题为中国禅意插花，营造意境是重中之重。禅意，即克制、留白，遵循事物之间的呼吸感，按黄金分割比例将画面分割，并绘制出梅花插花的剪影。

（3）将生成的海报底图置入剪影中，给画面注入新的活力，颠覆一般的视觉感知，使其进入一个变幻莫测的幻觉世界，创造出跨越时间和文化的对话。

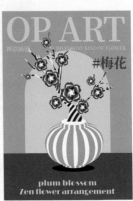

3. 海报解构与字体运用

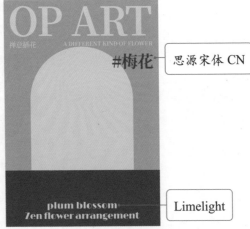

思源宋体 CN

Limelight

┌ 作者心得 ┐

　　欧普艺术风格主要通过几何形体的复杂排列、对比、交错或重叠等手法，产生形状和色彩的骚动，进而引发有节奏或变化不定的活动的感觉，从而给人以视觉错乱的意象。在制作此类型海报时，多使用直线、曲线、圆形和矩形等几何形状。

AI辅助海报设计101例（关键词+设计思路+心得体会）

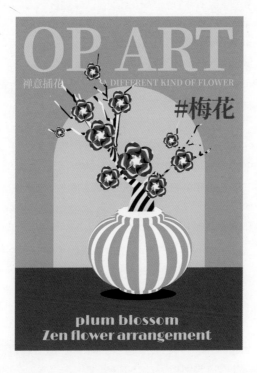

第 23 例：酸性风格海报

1. 制作海报底图

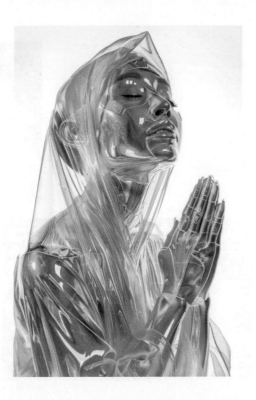

提示词: A mechanical ji with a veil on her head, hands together in prayer, metallic effect, high refractive index, magenta azure-based, white background, bright environment, --ar 3:4 --v6.0

机械姬头上戴着面纱，双手合十在进行祈祷，金属效果，高折射率，品红色，白色背景，明亮的环境，出图比例 3：4，版本 v6.0

提示词: A blooming phalaenopsis, metallic effect, high refractive index, colorful, white background, bright environment, --ar 1:1 --v6.0

蝴蝶兰盛开，金属效果好，折射率高，色彩鲜艳，白色背景好，环境明亮，出图比例 1：1，版本 v6.0

2. 设计思路

（1）AI生成海报底图：两张酸性风格的图像，整体呈现出五彩斑斓又暗黑，透着一种矛盾的迷幻感。

（2）仔细观察 AI 生成的图像，其色彩质感形态都很完美，但若直接作为海报还不够，主体物占据画面位置过大，此时应将图像通过 PS 抠出来，并调整为合适的大小摆放在画面中。

（3）在字体的选择上，选择一款有几何感、设计感的字体。此处所选择的字体横笔画粗，竖笔画细，两个笔画对比极端，字体的整体气质具有先锋感和时尚感。

（4）生成的图像整体画面太过一致，将主体物进行调色处理，让人物与花相叠加，营造出迷幻的感觉。

AI辅助海报设计101例（关键词+设计思路+心得体会）

3. 海报解构与字体运用

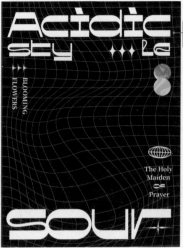

Polonium

作者心得

 酸性设计在时尚、音乐、潮流、艺术和服装鞋包等领域都可以看到其身影。在描写图像提示词时可以加入先锋、科幻、铝箔塑料、液态金属、镭射、玻璃、3D、鲜艳、高饱和度、荧光、霓虹调和撞色等词。

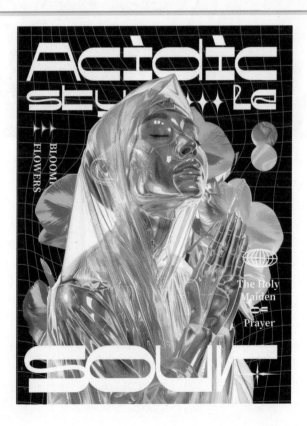

第 24 例：扁平风格海报

1. 制作海报底图

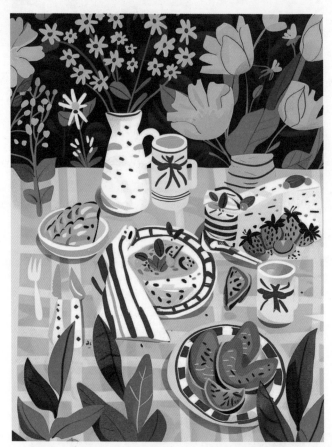

提示词: On the grass there are picnic cloths in yellow and white checkered with lots of delicious food, illustrations, simple medieval illustrations, color illustrations, earthy color palettes, vivid and bold designs, nature-inspired images, rosi prints, bold graphic illustrations, strong lines, --ar 3:4 --v6.0

草地上有黄色和白色方格的野餐布，上面有很多美味的食物，插图，简单的中世纪插图，彩色插图，朴实的调色板，生动大胆的设计，自然灵感的图像，rosi 印刷，大胆的图形插图，强烈的线条，出图比例 3：4，版本 v6.0

2. 设计思路

（1）AI 生成海报底图：在户外野餐，桌布上有很多美食，周围鲜花盛开。

（2）整张画面颜色鲜艳，有春天的感觉，所以将主题定为《踏春出游》。

（3）这幅海报并未对底图做太多调整，仅是调整画面占比，让画面美食部分占据最大板块，最后根据垫底字制作一个充满活力的手写感的字体。

3. 海报解构与字体运用

自制字体

▪ 作者心得 ▫

　　在字体的制作上，如果凭空去想象往往会费力不讨好，可以选择合适的垫底字，将字体进行拉伸变形后得到想要的字形，这样可以很好地规避自制字体的重心不稳定问题。

第 25 例：蒸汽波艺术风格海报

1. 制作海报底图

AI辅助海报设计101例（关键词+设计思路+心得体会）

提示词: The cover is a digital photo of a computer computer and a statue, in the style of vaporwave, cranberrycore, hustlewave, new reality, instant film, hallyu, charismatic, --ar 2:3--v6.0

封面是一张电脑和雕像的数码照片，风格为蒸汽波、超长核、冲击波、新现实、即时电影、贺利、魅力四射，出图比例 2 ： 3，版本 v6.0

2. 设计思路

（1）AI 生成海报底图：具有蒸汽波风格的石膏像。

（2）观察 AI 生成的图像，发现其背景是星空，比较梦幻，与蒸汽波风格相差甚远。因此，需要将主体物抠出，并为其重新增加一个渐变背景。

（3）增加一些元素，如像素风、半调网格、复古游戏机和棕榈树等。最后给背景增加点肌理感，并在空的部分添加文字。

3. 海报解构与字体运用

Calistoga

DOUYU Font

思源黑体

作者心得

　　蒸汽波风格具有复古、混合和前卫等鲜明的视觉特征，在描写图像提示词时可以加入具有复古、前卫、鲜明的视觉特征，如色彩明快艳丽、蒸汽波艺术流派、鲜艳、高饱和度、荧光、霓虹调、撞色、pony 粉、电子蓝和霓虹紫等词。

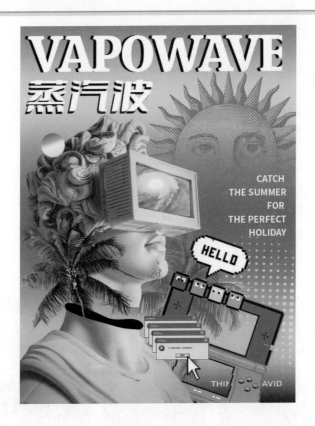

第 26 例：故障风格海报

1. 制作海报底图

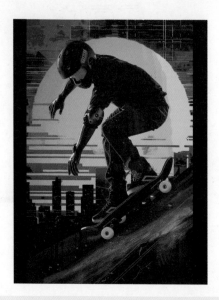

提示词: Poster, a skateboarder with a helmet and the sun setting behind them, cityscape silhouette with retro futuristic neon cityscape background, full of power, bright yellow contrasting with violet-black, digital glitch effect, folding, clean background, sunset, tonal separation, dynamic, visual misalignment, clear outline, --ar 3:4 --v6.0

海报，一个戴着头盔的滑板手，身后的夕阳西下，城市景观剪影与复古未来主义的霓虹灯城市景观背景，充满力量，亮黄色与紫黑色形成鲜明对比，数字毛刺效果，折叠，干净的背景，日落，色调分离，动态，视觉错位，轮廓清晰，出图比例 3：4，版本 v6.0

2. 设计思路

（1）AI 生成海报底图：一个滑板少年，其背后是城市剪影。

（2）观察 AI 生成的图像，发现画面中的人物动态和场景的搭建都很完美，不过元素有点多且杂乱，保留图像的动态感觉，将人物抠出，并将背景化繁为简，只保留夕阳、人物和有故障感的线条。

（3）根据运动的势能添加倾斜的文字内容后统一图文色彩关系。

AI辅助海报设计101例（关键词+设计思路+心得体会）

4

3. 海报解构与字体运用

标小智无界黑

Rowo Typeface

思源黑体

作者心得

　　在描写提示词时可以加入色调分离、视错觉、动态等词，使用渐变色也可以使海报更具有层次感。

第 27 例：波普艺术风格海报

1. 制作海报底图

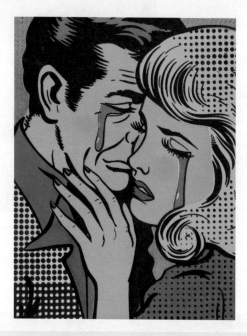

提示词：Roy Lichtenstein, pop art, blue-haired boy holding a red-lipped blonde girl from behind, crying, leaving blue tears, comic book style, American, colorful, dotted, visually striking, --ar 3:4 --v6.0

　　罗伊·利希滕斯坦，波普艺术，蓝发男孩从背后抱着一个红唇金发女孩，正在哭泣，流下蓝色的眼泪，漫画风格，美式，色彩鲜艳，网点，视觉冲击力强，出图比例3：4，版本v6.0

2. 设计思路

（1）AI 生成海报底图：波普风格的男孩、女孩在哭泣。

（2）AI 生成的图像波普风格明显，但是要想让画面更具有漫画感，可以增加一些不规则的画框分割效果。

（3）进行文字排版后，增加一些装饰元素（如速度线、半调网格、爆炸标签等）来丰富画面。

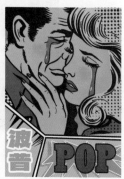

3. 海报解构与字体运用

标小智无界黑

Cairo

┏ **作者心得** ┓

　　波普风格不只有安迪·沃霍尔，其核心在于年轻、大胆、有趣。在描写提示词时可以加入大师名字。本次海报是致敬大师罗伊·利希滕斯坦，以常见的连环漫画为创作题材，其特点是标志性色调和标志性大圆点。

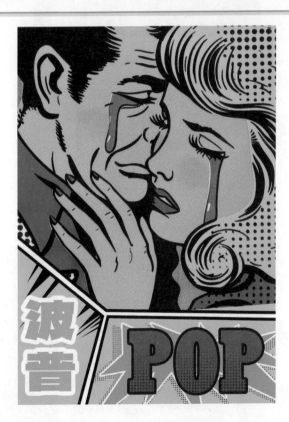

第 28 例：赛博朋克风格海报

1. 制作海报底图

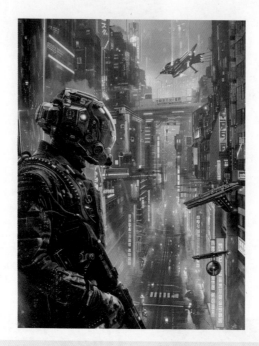

提示词：Cyberpunk posters, vivid colors, silver metal, neon lights, ultra high definition, very fine details portrayed, exceptionally clear, --ar 3:4 --v6.0

赛博朋克海报，鲜艳的色彩，银色金属，霓虹灯，超高清，细节刻画非常精细，异常清晰，出图比例 3 ∶ 4，版本 v6.0

2. 设计思路

（1）AI 生成海报底图：一个充满摩天大楼、广告牌和飞行汽车的密集城市环境。

（2）标题的设计上采用个性的字体素材。文字中尖锐的对比能构建出未来城市的科技感。

（3）添加机能元素的线条装饰，制作出科技感对话框的感觉，最后将文字色彩调整为黄绿色。

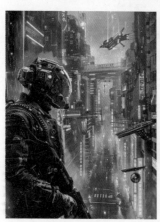
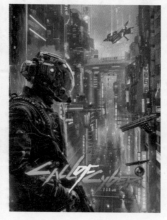
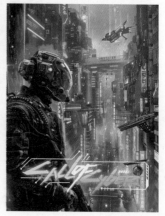

3. 海报解构与字体运用

此处为插入
的文字素材

作者心得

在描写提示词时可以加入城市、机械仿生人、夜景、闪烁的霓虹灯灯光等词。此外，赛博朋克风格还体现在其独特的字体设计上，其字体通常具有非常强烈的工业感、科技感和速度感。

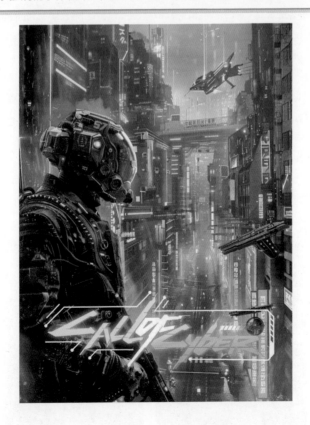

1. 制作海报底图

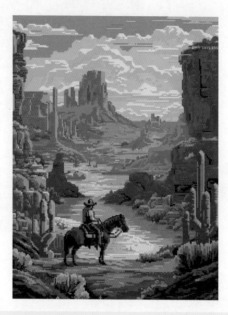

提示词: Pixel, isometric western landscape pixel art poster in pixel style, graphic design, 8bit video game style, surrounded by cactus, mountain, cowboy on horseback, and other western elements with red pink blue orange tone palette, --ar 3:4 --v6.0

像素，等距西部风景景观像素艺术海报，采用像素风格，平面设计，采用 8bit（游戏公司）视频游戏风格，周围有仙人掌、高山、骑马的牛仔等西部元素，带有红色、粉红色、蓝色、橙色调色板，出图比例 3 ：4，版本 v6.0

2. 设计思路

（1）AI 生成海报底图：一幅西部风景景观，有高山、仙人掌，还有骑马的牛仔。

（2）添加文案，根据像素风格制作低保真度的文字，这样能让画面与标题的融合更加和谐。

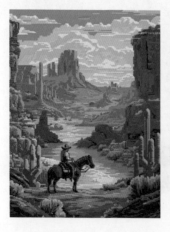
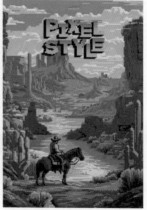

AI辅助海报设计101例（关键词+设计思路+心得体会）

4

3. 海报解构与字体运用

标小智无界黑 / 自制

> **作者心得**
>
> 　　像素风格主要以像素点为基本单位构成图像，这种风格的作品往往具有一种鲜明的颗粒感和锯齿状的边缘，在描写提示词时可以加入低分辨率、16bit pixel art 等词。

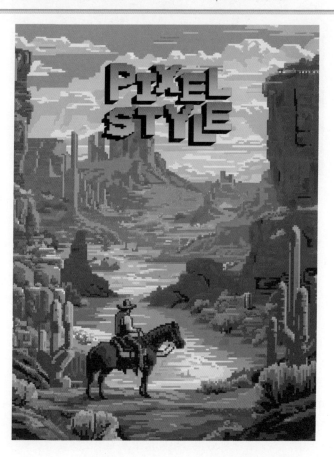

第 30 例：剪纸风格海报

1. 制作海报底图

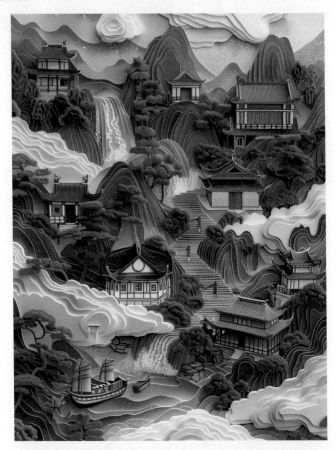

提示词: Paper-cut art, Chinese illustration on blue and white porcelain, auspicious clouds, 16K, 3D, pastel, ravines and streams, boats, pine trees, mountains, many houses, many ancient buildings, multi-dimensional paper quilting, warm light, ultra hd, facade perspective, super realistic, Morandi colors, delicate details, expansive views, epic details, --ar 3:4 --v6.0

剪纸艺术，青花瓷上的中国插图，吉祥的云彩，16K，3D，彩色粉笔，沟壑和溪流，船，松树，山脉，许多房屋，许多古建筑，多维纸张绗缝，暖光，超高清，立面透视，超逼真，莫兰迪色彩，精致的细节，广阔的视野，史诗般的细节，出图比例3：4，版本v6.0

2. 设计思路

（1）AI 生成海报底图：一幅由剪纸艺术组成的中国山水景色。

（2）在制作此海报时，发现 AI 生成的图像颜色与青花瓷的蓝色相似。找到一张青花瓷瓶的图像，提取其剪影形状，并将其与文字进行排列组合。

（3）将文字和图像部分制作下凹效果，以营造出画面层次感。

3. 海报解构与字体运用

创客贴金刚体

作者心得

　　在营造空间感上，可以利用框架元素（如窗户、门框或人为设计的边框）增强画面的深度，也可以通过添加阴影和高光，模拟光线对物体的作用，以增强画面立体感。

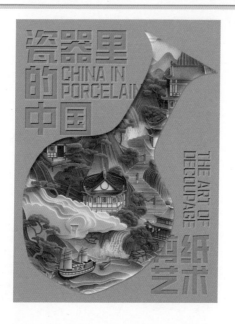

第 31 例：弥散风格海报

1. 制作海报底图

提示词：Vector gradient blur abstract background, diffusion style, background is powder blue yellow gradient, spring atmosphere, color small fresh, bright, --ar 3:4 --v6.0

矢量渐变模糊抽象背景，扩散风格，背景是粉、蓝、黄色渐变，春日氛围，颜色小清新，明亮，出图比例 3：4，版本 v6.0

2. 设计思路

（1）AI 生成海报底图：粉、蓝、黄的三色渐变。

（2）生成的图像很干净，颜色也很梦幻，可将其作为背景使用，使用钢笔工具勾勒出花朵的轮廓线条。

（3）对花朵进行上色处理，使用渐变色彩，让颜色与颜色之间有较自然的渐变，形成虚实结合的光感效果，再将部分花瓣进行模糊处理。最后在画面空的地方进行文字排版。

 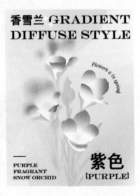

3. 海报解构与字体运用

┏■ 作者心得 ┓

　　弥散风格最大的特点就是色彩的渐变，渐变可以是柔和的或强烈的，它可以营造出梦幻或神秘的氛围。若想色彩渐变柔和，可采取多种技法的叠加使用，如高斯模糊、液化、移轴模糊和场景模糊等。

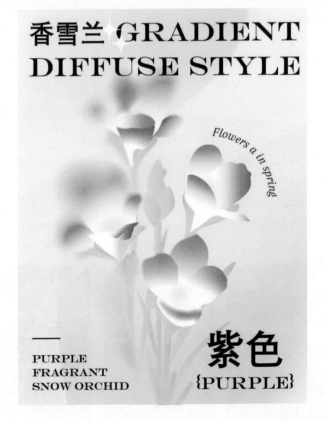

第 32 例：复古风格海报

1. 制作海报底图

提示词：1970s animation, mustang car, comic strip, black line stroke, vector style, the lines are smooth and powerful, retro fashion, bright colors, graffiti,--ar 3:4 --v6.0

20 世纪 70 年代动画，野马汽车，连环画，黑线笔触，矢量风格，线条流畅有力，复古时尚，色彩鲜艳，涂鸦，出图比例 3：4，版本 v6.0

2. 设计思路

（1）AI 生成海报底图：一张汽车招贴海报插图。

（2）调整主体物在画面中的占比，让汽车插图占据大幅版面，在配色上，由于画面中暖色调太多，因此在底部增加一个蓝绿色块以综合下暖色调，让整体呈现红、黄、绿三大色彩，从而减少海报给人的单调感。

（3）在字体应用方面，选择了英文衬线体，有复古的气质。字体颜色选择黄色来呼应背景的色彩。为了避免整张海报过于沉重刻板，可以在字体设计上增加一些效果。

3. 海报解构与字体运用

优设标题黑 Regular

Literata Book

┤作者心得├

　　在复古海报的设计中，最注重字体的选择和排版布局，多运用手写字体和复古感的字体，以营造怀旧的氛围。在配色上，可以尝试从色彩对比度的角度出发，搭配出复古感。

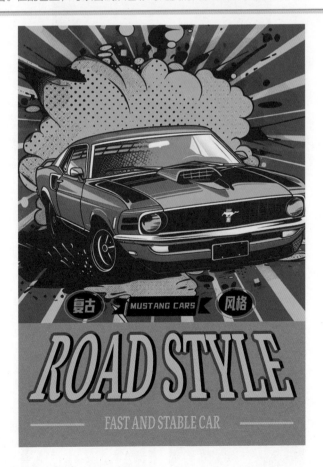

第 33 例：国潮风格海报

1. 制作海报底图

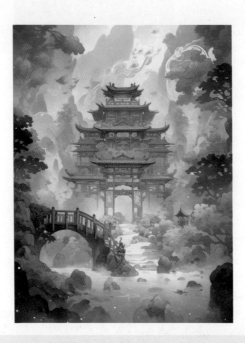

提示词： Image of a watercolor picture with an oriental look, in the style of intricate psychedelic landscapes, 2D game art, flat shading, layered and atmospheric landscapes, detailed character design, Chinese iconography, realistic landscapes with soft, tonal colors --ar 3:4 --niji 5

具有东方风情的水彩画图像，具有错综复杂的迷幻风景风格，2D 游戏艺术，平面阴影，分层和大气的风景，详细的人物设计，中国图像，具有柔和色调的逼真风景，出图比例 3：4，版本 niji 5

2. 设计思路

（1）AI 生成海报底图：一张国潮风格的建筑景观插画。

（2）AI 生成的国潮插画的内容已经十分丰富了，文字内容作为海报的辅助阅读，简单明了即可。

3. 海报解构与字体运用

Adobe 黑体 Std

Arapey

┌ **作者心得** ┐

　　在描写提示词时可以加入中国传统文化元素（如祥云、山水等），这些元素不仅具有浓厚的中国特色，还能展现出中华文化的博大精深。现代设计元素与传统文化元素相结合，可以创造出既具有时代感又不失传统韵味的视觉效果。

第34例：扁平插画风格海报

1. 制作海报底图

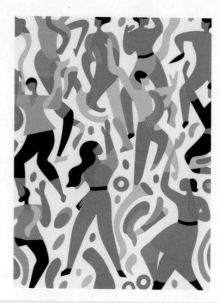

提示词： A group of people dancing happily, people dancing with vibrant patterns, each character in a different pose and color to represent diversity, Fauvist style, geometric composition, graphic design, geometric arrangement, illustration style using simple flat shapes, flat color blocks, simple details, thick lines, vector illustration style without shadows, --ar 3:4 --v5.2

一群人在欢快地跳舞，人们跳舞的图案鲜艳，每个角色以不同的姿势和颜色代表多样性，野兽派风格，几何构图，平面设计，几何排列，插图风格使用简单的平面形状，平面色块，简单的细节，粗线条，矢量插图风格无阴影，出图比例3：4，版本v5.2

2. 设计思路

（1）AI生成海报底图：一张扁平人物跳舞的图像。

（2）插画中的人物在图像中呈现规则的几何排列，若直接添加文字，则容易造成信息混乱。所以，此次采取标签化设计，在画面合适的位置上垫一个与背景一样的色块，并在上面进行文字排版。最后，给文字增加颜色和效果，让文字部分更生动活泼，使其与画面跳舞的人相呼应。

3. 海报解构与字体运用

D-DIN PRO

创客贴金刚体

作者心得

　　扁平设计强调简洁的线条、明亮的色彩和清晰的信息层级，在制作中，需要摒弃过多的装饰和复杂的阴影效果，以便追求直观、易懂的视觉表达。在制作扁平插画风格的海报时，始终牢记这一原则，力求在设计中体现出这种简洁明快的风格。

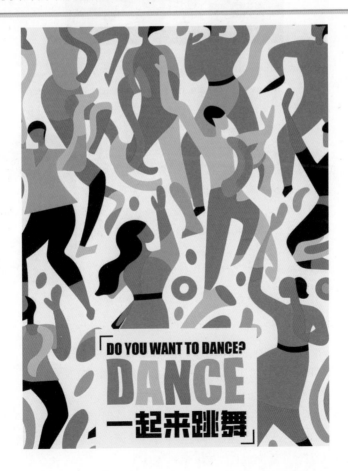

第 35 例: 3D 风格海报

1. 制作海报底图

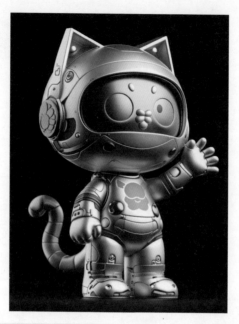

提示词: A silver cat with yellow eyes, smiling and waving, black background, toyism, with C4D rendering technology, 3D cartoon design, the head is decorated with metal materials, wearing an astronaut's helmet, high resolution, ultra-detailed, high definition, white border, no shadows. high-quality 3D rendering, --ar 3:4 --v6.0

一只银色的猫，黄色的眼睛，微笑着挥舞着手，黑色背景，玩具主义，采用 C4D 渲染技术，三维卡通设计，头部以金属材料装饰，戴着宇航员头盔，高分辨率，超细节，高清晰度，白色边框，无阴影，高质量的 3D 渲染，出图比例 3 : 4，版本 v6.0

提示词: A silver cat with yellow eyes, smiling and waving, illustration design --ar 1:1 --v6.0

一只银色的猫，黄色的眼睛，微笑着挥舞着手，插图设计，出图比例 1 : 1，版本 v6.0

2. 设计思路

（1）AI 生成海报底图：分别是挥舞着手的银色 3D 机械猫和挥舞着手的卡通扁平插画猫。

（2）AI 生成的图像整体金属质感很强烈，很适合用在潮流玩具海报里，本次的制作方式也偏向潮流。将底图分别进行抠图处理，只保留主体物。

（3）将版面一分为四，文字部分占 1 份，剩下 3 份分别填充 3 个明亮的色彩，以营造出活力四射、引人注目的视觉效果。完成后其整体有些单调，需要将先前准备好的插画调整并置入色块当中，以增加整个潮流玩具的故事感和氛围。

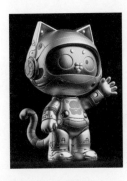

3. 海报解构与字体运用

Kalmansk

作者心得

　　创意与个性的表达是潮流海报设计的核心。潮流海报不仅要吸引眼球，还要能够传达出设计师的独特风格和个性。不同的排版、色彩和图形组合能创造出独特而富有张力的视觉效果。

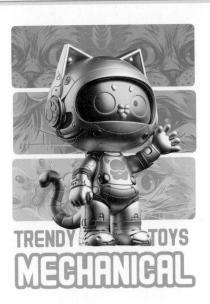

第 36 例：极简风格海报

1. 制作海报底图

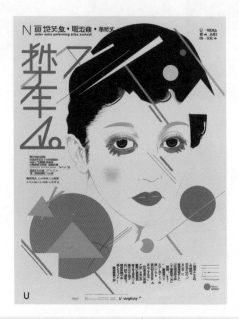

提示词: 80's Japanese graphic design, poster, a minimalist geometric illustration with an Asian woman with big eyes and red lips in the center of the picture, the background is simple shapes such as black, purple, blue, green, gray, pink, orange and other colors of triangles and circles, the text at the top says "Star of Asia", a circle on the right, white background, --ar 3:4 --v6.0

80 年代日本平面设计，海报，一幅极简主义的几何插图，画面中央是一位大眼睛和红唇的亚洲女性，背景是简单的形状，如黑色、紫色、蓝色、绿色、灰色、粉色、橙色等各种颜色的三角形和圆形，顶部的文字写着"亚洲之星"，右侧有一个圆圈，白色背景，出图比例 3：4，版本 v6.0

2. 设计思路

（1）AI 生成海报底图：大眼红唇的亚洲女性极简海报。这个底图整体已经具备海报感，唯一的问题便是文字的不可读性。

（2）将文字部分全部涂抹掉，只留下主体物。借鉴原先的版面构成，将文字排版在左上角和右下角。当使用普通黑体字时，其整个版面传达出来的信息是无趣且平庸的，和整体海报复古、极简的氛围不搭。

（3）可以借鉴 AI 底图文字共用笔画的特征，并模仿 80 年代手写招牌体的笔画特征进行文字设计，从而加强整个海报的复古感，让文字呈现几何化，使得海报整体也具备摩登时尚感。

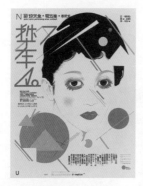 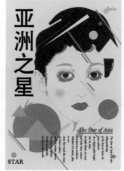 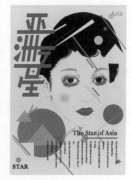

3. 海报解构与字体运用

 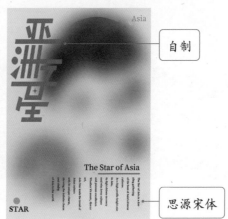

自制

思源宋体

作者心得

在设计字体时，要注意保持字体的统一性和协调性。不同的字体之间应有明显的区分，但也要保持整体的和谐统一，避免使用过多的设计，以免产生杂乱感。

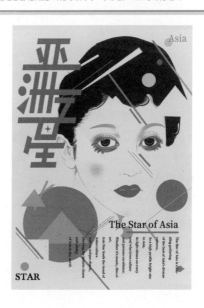

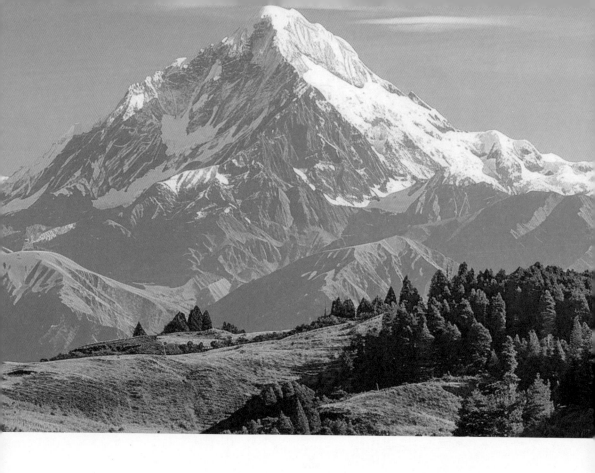

第 5 章

摄影海报

在摄影的世界里，每张照片都讲述着一个故事，而摄影海报则是将这些瞬间凝固成永恒。它们不仅是视觉的展示，更是情感、思想和记忆的传递者。摄影海报以其独特的艺术形式，捕捉了时间的切片，展现了摄影师对光影、色彩和构图的深刻理解。从自然风光到街头摄影，从人像艺术到抽象概念，摄影海报能够跨越不同的题材和风格，展现摄影的多样性和创造力。无论是专业摄影师还是摄影爱好者，本章都将为读者提供宝贵的灵感和指导，帮助读者将摄影作品以海报的形式呈献给更广泛的观众。下面一起开启这段视觉之旅，感受摄影海报带来的无限可能。

5.1　动植物摄影

第 37 例：花摄影海报

1. 制作海报底图

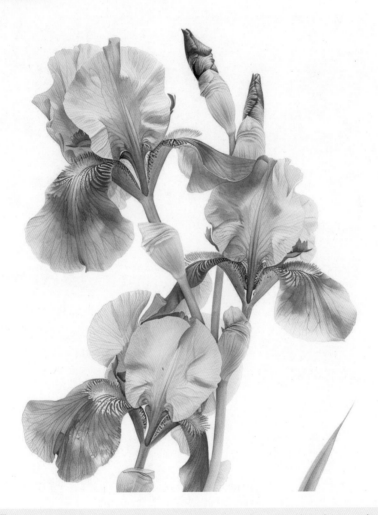

提示词：Blooming irises in the sun, landscape photography, magazine photography, close-up, dreamy blue-purple petals, simple and clean white background, natural light, best quality, --ar 3:4 --v6.0

阳光下盛开的鸢尾花，风景摄影，杂志摄影，特写，梦幻般的蓝紫色花瓣，简单和干净的白色背景，自然光，最好的质量，出图比例 3：4，版本 v6.0

2. 设计思路

（1）AI生成海报底图：阳光下盛开的鸢尾花。

（2）处理AI生成的图像，将白色背景删除得到主体物花朵，为其增加黄色和蓝色色块。两个色块都使用低饱和度的色彩，不仅增加了背景的丰富程度，也不喧宾夺主，同时还将黄色作为点缀色，能够很好地强调盛开的鸢尾花。

（3）在海报四周进行文字排版，压住海报四个角落，使海报在视觉上更均衡。

3. 海报解构与字体运用

┏ 作者心得 ┓

　　巧用对比色，黄色和蓝色在色轮上是相隔120°的对比色，黄色可以唤醒低调的蓝色，从而创建高对比度，黄色的温暖与蓝色的凉意，黄色的欢快与蓝色的忧郁，搭配在一起会互相抗衡，互相衬托，让各自的色彩属性更突出。

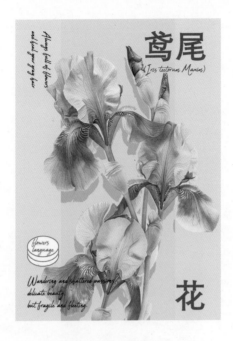

第 38 例：草地摄影海报

1. 制作海报底图

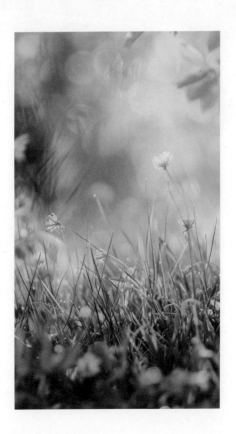

提示词: A green grass, spring, light yellow and light green tones, close-up, blurred foreground, --ar 9:16 --v6.0

一片绿色的草，春天，浅黄色和浅绿色的色调，特写，模糊的前景，出图比例 9：16，版本 v6.0

2. 设计思路

（1）AI 生成海报底图：一张生机盎然的草地景色图像。

（2）添加一个芥末绿的背景色，并将 6 个圆形形状平铺叠压放置在版面上，然后在圆形形状中嵌入 AI 生成的草地景色。

（3）在图像负空间处进行文字排版。

3. 海报解构与字体运用

Marker Mark

Adobe 黑体 Std

┏ 作者心得 ┓

在设计中，使用重复手法将同一类型的图形不断地进行复制排列，如圆形、方形。这些图形的排列使整体画面充满秩序和规律，也能增强视觉表现力，强调出图案内容。

AI辅助海报设计101例（关键词+设计思路+心得体会）

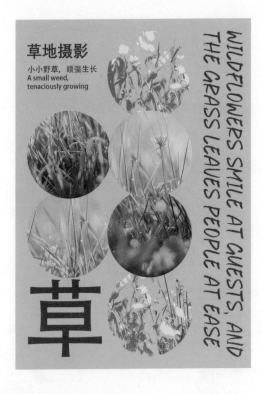

第 39 例：盆栽摄影海报

1. 制作海报底图

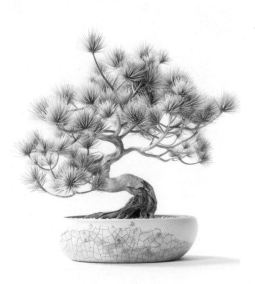

> **提示词**: Pine tree, porcelain, Chinese miniature bonsai, minimalist art, green and white mint pastel, white background, 3D art, C4D, octane rendering, light traction, super detail, 8K, --ar 3:4 --v6.0
>
> 松树，瓷器，中国微型盆景，极简艺术，绿色和白色薄荷粉彩，白色背景，3D艺术，C4D，辛烷值渲染，光线牵引，超级细节，8K，出图比例3∶4，版本v6.0

2. 设计思路

（1）AI生成海报底图：一张松树盆栽摄影图，松树姿态挺拔。

（2）缩小画面占比，营造出一种空灵、深远或宁静的氛围，使观众在欣赏作品时能够感受到一种超越物质层面的精神体验。同时提取盆栽上的青绿色和陶瓷皲裂的效果制作出背景。

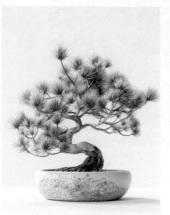

3. 海报解构与字体运用

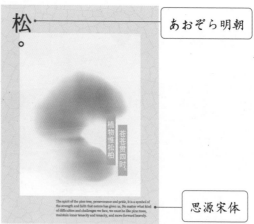

あおぞら明朝

思源宋体

┌─ **作者心得** ─┐

版面使用留白手法，虽然视觉冲击力减弱不少，但是整体更具舒适感，意境的营造也更强。在设计中，要注重每个元素的细节表现，如纹理、质感、色彩搭配等，可以使作品更加精致和生动。这些细节处理能够增强设计的真实感和代入感，使观众更深入地感受设计的意境。

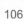

AI辅助海报设计101例（关键词+设计思路+心得体会）

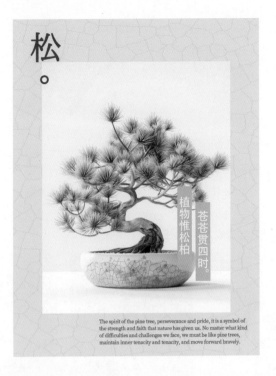

松。

植物惟松柏

苍苍贯四时。

The spirit of the pine tree, perseverance and pride, it is a symbol of the strength and faith that nature has given us. No matter what kind of difficulties and challenges we face, we must be like pine trees, maintain inner tenacity and tenacity, and move forward bravely.

第 40 例：狗摄影海报

1. 制作海报底图

提示词：A dalmatian, clean background, photography, real texture, full body, 3/4 sides, happy, tongue, --ar 3:4 --v6.0

斑点狗，干净的背景，摄影，真实的纹理，全身，3/4 面，快乐，舌头，出图比例 3 ：4，版本 v6.0

2. 设计思路

（1）AI 生成海报底图：一只开心的斑点狗。

（2）斑点狗最主要的特点便是身上的斑点。提取斑点狗的剪影和身上斑点的形状，绘制一个卡通抽象的斑点狗。采用对称构图，为其增加一个狗项圈装饰，让真实的狗与扁平狗插图之间的衔接过渡更自然。

（3）采取包围式构图，在版面四周进行文字排版即可。

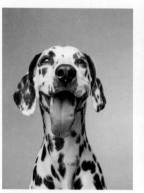 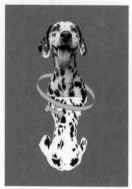 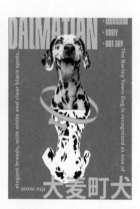

3. 海报解构与字体运用

 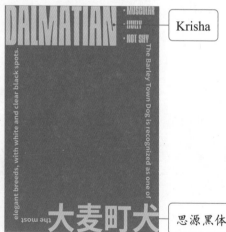

Krisha

思源黑体

┌ **作者心得** ┐

　　对称构图作为版面中常见的形式，版面被一分为二，在视觉上强调平衡和稳定，给人一种和谐、优雅和庄重的视觉感受。使用对称构图时，需要注意避免过于呆板和平淡。可以通过调整元素的形状、大小、颜色等属性，或者引入一些非对称元素来打破单调感，以增强海报的层次感和动态感。

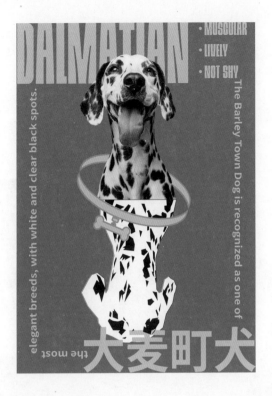

第 41 例：猫摄影海报

1. 制作海报底图

提示词：A cute orange cat is yawning, front view photography, real textures, pure white background, bright colors, full body --ar 1:1 --v6.0

　　一只可爱的橙色猫在打哈欠，前视图摄影，真实的纹理，纯白色的背景，明亮的颜色，全身，出图比例 1：1，版本 v6.0

2. 设计思路

（1）AI 生成海报底图：一只在打哈欠的橘猫，看起来就像是在咆哮的老虎。

（2）橘猫和老虎都是猫科动物，一只小巧，一只庞大，二者差距巨大。根据"狐假虎威"的故事，将里面的狐狸替换成橘猫，制作一张趣味性强的海报。本次采取中心构图的方式，将主体物置入版面中心位置，并用色块将版面均分为墨绿色和橘黄色。

（3）进行文字排版，在原文字上增加猫爪和虎尾以再次强调主题。制作完成后整个视觉动线顺序为海报标题、橘猫图案、辅助说明文字。

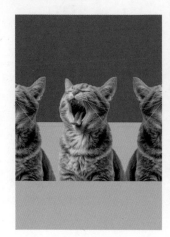

3. 海报解构与字体运用

自制

Literata Book

思源黑体

┌ **作者心得** ┐

中心构图的"中心"可以理解为画面的视觉中心，而不是画面的绝对中心位置。主题图像或文字通常占据海报的核心位置，其他辅助元素（如背景、边框、图标等）则围绕中心元素进行布局，以营造出整体的和谐与平衡。

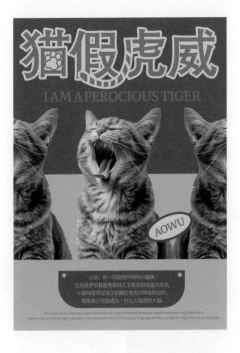

5.2 风景摄影

第42例：山峰摄影海报

1. 制作海报底图

提示词：An image of a snow-capped mountain with a lake in the foreground, the mountain should be of medium height and located on the left side of the image, this picture includes only half of the mountain, the lake should be clear, with a small patch of snow behind it, there were a few trees on the hill, and the sky behind the hill should be bright, clear blue, with a few wisps of cloud, use a wide-angle lens with a focal length of 50mm and set the aperture to f/6.4, use a tripod to keep the camera steady, --ar 3:4 --v6.0

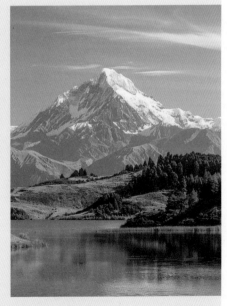

雪山的图像，前景是湖泊，这座山应该中等高度，位于图像的左侧，这张照片只包括了一半的山，湖面应该是清澈的，后面有一小块雪，山上有几棵树，山后的天空应该是明亮的、湛蓝的，有几缕云彩，使用焦距为 50mm 的广角镜头，并将光圈设置为 f/6.4，使用三脚架固定相机，出图比例 3：4，版本 v6.0

2. 设计思路

（1）AI 生成海报底图：一张雪山风景照。

（2）AI 生成的图像整体泛蓝，且饱和度过高，看起来很低级。在后期调色处理中将蓝色饱和度调低，色相也往蓝绿方面调整。最后，将文案压住图像四角排列。

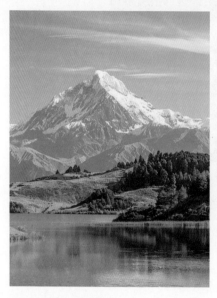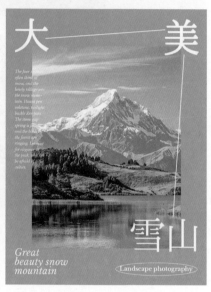

3. 海报解构与字体运用

刻明朝 Regular

Libre Baskerville

◤ 作者心得 ◢

　　压角式构图适用于标题字数较少的版式设计，标题作为绝对重要的元素放置四角，一眼就能被看到。这种构图方式使得画面更加稳定，更能突出中心主体。

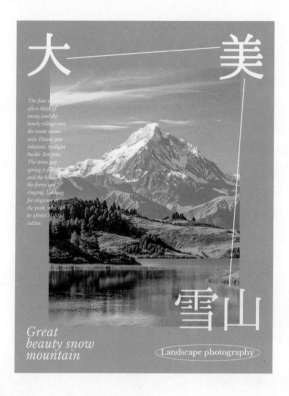

第43例: 云朵摄影海报

1. 制作海报底图

提示词: Blue sky and white clouds, outdoor, landscape, clouds, sky, blue sky, cloudy sky, vista, beautiful clouds, bright picture, masterpiece, best quality, real photography, --ar 1:1 --v6.0

蓝天和白云，户外，风景，云，天空，蓝天，多云的天空，远景，美丽的云，明亮的图片，杰作，最好的质量，真实的摄影，出图比例1：1，版本v6.0

2. 设计思路

（1）AI生成海报底图：蓝天白云风景摄影图，云朵在天空中轻盈地飘浮，形状各异，仿佛是大自然绘制的抽象画。

（2）云朵和冰淇淋之间有一定的共性。从形态上来看，云朵和冰淇淋都具有柔软、蓬松的特点。云朵通常呈现出洁白无瑕的颜色，与冰淇淋的奶油有一定关联度。将二者进行巧妙的组合，得到一个云朵冰淇淋。

（3）进行文案排版。若海报整体使用蓝色则会很单一，可以增加一抹黄色打破海报色调的单一性。

3. 海报解构与字体运用

 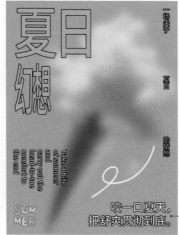

思源黑体/拉伸

◢ **作者心得** ◣

　　异形同构手法，将两个完全不同的物体，根据造型上的相似性，各取一部分拼合成一个新形象，这种新奇性会给观众带来视觉上的刺激和新鲜感。此外，它能够突破传统的思维模式，创造出新颖、独特、富有艺术性的作品。

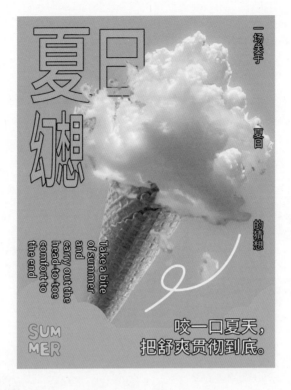

第 44 例：森林摄影海报

1. 制作海报底图

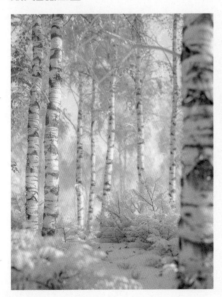

提示词：Forest with birch trees and light blue sky, bright and warm light penetrating the woods from the side, front view, depth of field, 16K, --ar 3:4 --v6.0

森林中，白桦树和浅蓝色的天空，明亮温暖的光线从侧面穿透树林，正视图，景深，16K，出图比例3：4，版本v6.0

2. 设计思路

（1）AI生成海报底图。使用同一提示词生成两张图像，分别是冬日白桦林和春日白桦林。

（2）冬日白桦林画面中右边前景树干很突兀，像是眼睛被东西遮挡住，本次处理的重点就是将树干进行融合。提取树干这一关键元素，采用蒙太奇的手法将春景和冬景拼接在一起，最后便用手写字体进行文字排版。

3. 海报解构与字体运用

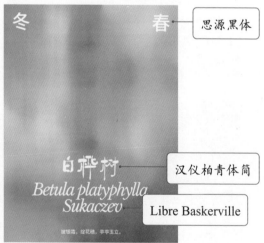

思源黑体

汉仪柏青体简

Libre Baskerville

作者心得

蒙太奇作为电影的一种拍摄手法，也可以巧妙地运用在海报设计中，这种技巧将不同的图像、文字和色彩进行有机的组合和拼接，使时间与空间的变换具有令人信服的真实感，以营造出一种独特的氛围和情感。

AI辅助海报设计101例（关键词+设计思路+心得体会）

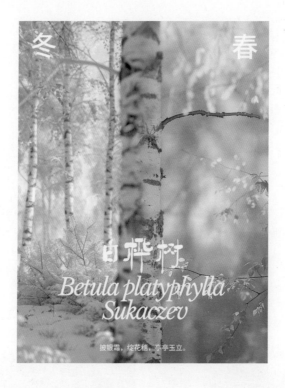

第 45 例：海景摄影海报

1. 制作海报底图

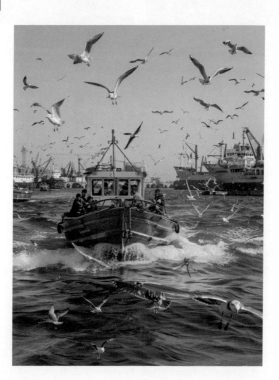

提示词: A photo of seagulls flying over the sea, in front is an orange and white fishing boat with several people on board, there is some blue water around it, behind are many large ships docked at port, shot in the style of Sony, --ar 3:4 --v6.0

一张海鸥在海面上飞行的照片，前面是一艘橙色和白色的渔船，船上有几个人，周围有一些蓝色的水，后面是许多停靠在港口的大型船只，按照索尼的风格拍摄，出图比例3：4，版本 v6.0

2. 设计思路

（1）AI 生成海报底图：有正在行驶的船、飞翔的海鸥，海面上也是波涛汹涌。

（2）AI 生成的图像中，海鸥的数量太多，造成整体画面杂乱。将海鸥数量减少后，再进行调色处理，让整体画面偏蓝，营造出富士胶卷相机的感觉。最后在画面中间加上标题即可。

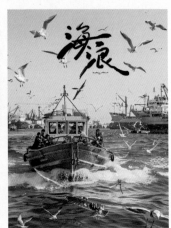

3. 海报解构与字体运用

自制手写体

作者心得

　　风景海报的设计执行起来很简单，难点在于图像的把握，生成图像时，要注重图像的构成，图像的内容需要主次分明。

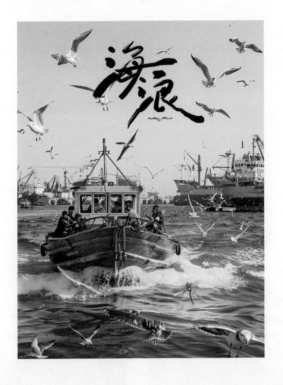

第 46 例：建筑摄影海报

1. 制作海报底图

2. 设计思路

（1）AI 生成海报底图：车水马龙的街道，远方高楼大厦，一幅繁忙的大都市景象。

（2）整张底图具有一些复古的年代感。在制作此海报时提取了夏日明媚的色彩，然后增加半调网格效果营造怀旧复古感。在文字上进行弧形变形，更符合复古招牌的感觉。

3. 海报解构与字体运用

汉仪铸字班克斯

Klipan Black

作者心得

半调网格可以作为一种特殊的视觉效果，用于增强海报的艺术感和吸引力。通过调整半调网格的形状、大小、密度和颜色等参数，可以创造出丰富多样的视觉效果，使海报更具个性化和创意性。

AI辅助海报设计101例（关键词+设计思路+心得体会）

120

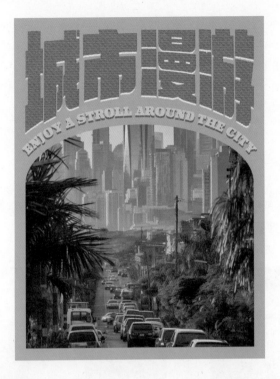

第 47 例：雨天摄影海报

1. 制作海报底图

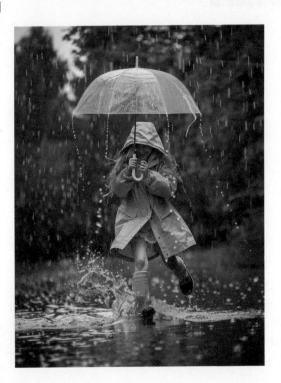

提示词: Real photography, a girl wearing a yellow raincoat and treading water with a transparent umbrella, the girl lightly stepped on the puddle under her feet, the water splashed everywhere, her face was filled with a carefree smile, as if enjoying the fun in the rain, --ar 3:4 --v6.0

真实摄影，一个穿着黄色雨衣，撑着透明伞踩水的女孩，女孩轻轻踩在脚下的水坑上，水四处飞溅，脸上洋溢着无忧无虑的笑容，仿佛在享受雨中的乐趣，出图比例3：4，版本 v6.0

2. 设计思路

（1）AI生成海报底图：一个穿着黄色雨衣正在雨中踩水的女孩。

（2）AI生成的图像整体颜色太深，对其进行调色处理，将黑色阴影部分饱和度降低，并添加水溅出来的趣味性插画元素。

（3）在海报空的地方进行文字排版。

3. 海报解构与字体运用

851手书き杂フォント

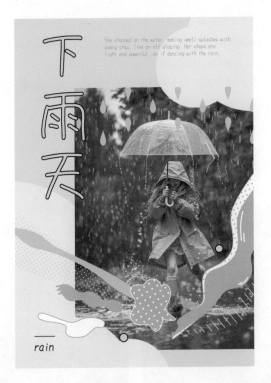

第 48 例：晴天摄影海报

1. 制作海报底图

提示词: Surrounded by yellow flowers and green leaves, the sun shines on it from above, the photo uses high-definition photography technology, which is soft and bright, showing an overall light tone, this scene gives calm and tranquility, --ar 3:4 --v6.0

它的周围是黄色的花和绿叶，阳光从上面照射下来，照片采用高清摄影技术，画面柔和明亮，整体呈现一种轻松的基调，这个场景给人宁静与平和的感觉，出图比例 3 ：4，版本 v6.0

2. 设计思路

（1）AI 生成海报底图：在阳光下盛开的黄色花朵。

（2）在画面暗部选取手写字体进行文字排版。

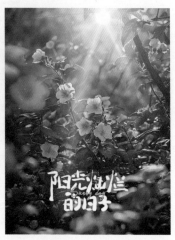

3. 海报解构与字体运用

Abuget

自制手写体

┌─ **作者心得** ─┐

　　阳光在一天中的不同时段会呈现出不同的效果。早上和晚上的阳光比较柔和、温暖且富有几何美；中午的阳光较为强烈，可以产生硬朗的阴影和明亮的高光，可以根据需求来描写阳光。

AI辅助海报设计101例（关键词＋设计思路＋心得体会）

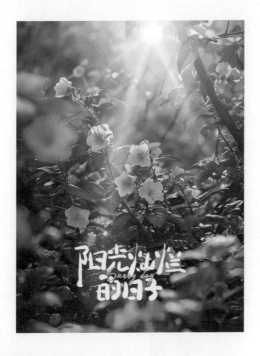

第 49 例: 春日樱花摄影海报

1. 制作海报底图

提示词: When the cherry blossoms are in full bloom, the pink petals fall like snowflakes and linger in the air, giving off a fragrant fragrance, the flowers on the trees are clustered like a sea of

pink, attracting people's attention, --ar 3:4 --v6.0

> 樱花盛开时，粉色的花瓣如雪片般飘落，萦绕在空气中，散发着芳香，树上的花朵簇拥，如同一片粉色的海洋，吸引着人们的目光，出图比例 3 ：4，版本 v6.0

2. 设计思路

（1）AI 生成海报底图：樱花盛开的春日风光。

（2）简单调色后进行文字排版。对于文字颜色，选择樱花树枝的深棕色，让文字更好地融入风景中。

3. 海报解构与字体运用

┌─ **作者心得** ─┐

　　低角度拍摄可以强调樱花林的壮观和宏大，而高角度拍摄可以展现出樱花林的广阔和深远。在构图方面，需要注重运用前景、中景和背景的关系，通过层次感和透视感来增强画面的深度和立体感。

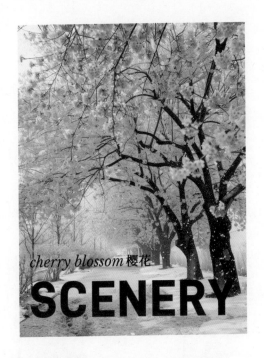

5.3　食物摄影

第 50 例：水果摄影海报

1. 制作海报底图

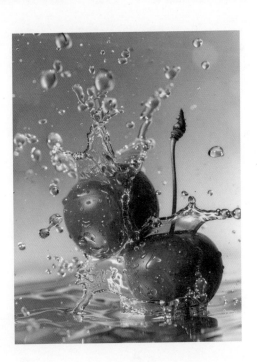

提示词: Food shot, ultra wide angle, cherry, waterfall splash, liquid explosion, bright color background, surreal style, fresh fruit colors, focus on cherry, realistic, ultra fine detail, depth of field, high resolution, Canon, --ar 3:4 --v6.0

食物拍摄，超广角，樱桃，瀑布飞溅，液体爆炸，明亮的色彩背景，超现实风格，新鲜的水果颜色，专注于樱桃，逼真，超精细细节，景深，高分辨率，佳能，出图比例 3：4，版本 v6.0

2. 设计思路

（1）AI 生成海报底图：多汁的樱桃。

（2）在画面的空白处进行文字排版。此文案取之于南宋词人辛弃疾词作《满江红·点火樱桃》，形容樱桃红得像火一样。

3. 海报解构与字体运用

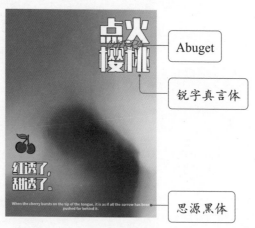

Abuget

锐字真言体

思源黑体

┏━ 作者心得 ━┓

　　在进行美食海报的制作时，要注意画面中要有一个主体，并且要突出这个主体，让人一眼就能看出想要表达的东西。同时，美食与美食之间不要太密集，也不要占满整个海报，这样缺乏空间感，可以让食物之间左右均衡，聚散得当。

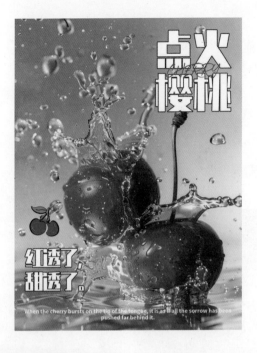

第51例：汉堡摄影海报

1. 制作海报底图

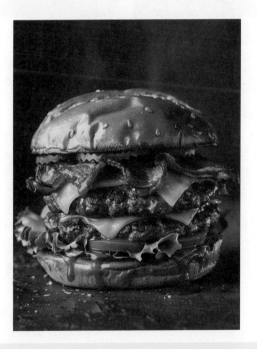

提示词: Food shot, ultra wide, double meat burger, juicy, full burger, dark green backg-round, surreal style, fresh colors, realistic, ultra fine detail, depth of field, high resolution, Canon --ar 3:4

食物拍摄，超广角，双层肉汉堡，汁水，金黄的面包皮，饱满的汉堡，超现实风格，新鲜的颜色，逼真，超精细细节，景深，高分辨率，佳能，出图比例 3 ∶ 4，版本 v6.0

2. 设计思路

（1）AI 生成海报底图：一张双层牛肉汉堡摄影照片。

（2）为了突出汉堡的多汁美味，采取局部放大的做法，将汉堡与背景分离，得到一个干净的主体物。然后将主体物的局部进行放大，占据版面十分之七的位置。

（3）为了提高食欲，对其进行调色处理，可增加曝光、对比度。最后进行文案排版。

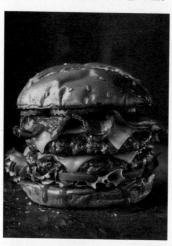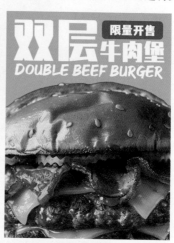

3. 海报解构与字体运用

文道潮黑

锐字真言体

GOOD BRUSH

┍ 作者心得 ┑

　　局部放大能够丰富版面，提升设计感。在海报设计中，有时整体构图可能会显得过于平淡或缺乏层次感。此时，通过局部放大的手法，可以在版面上创造出一种视觉焦点，使海报看起来更加生动、有趣。这种处理方式有助于打破传统的排版方式，使海报更具创意和个性。

AI辅助海报设计101例（关键词+设计思路+心得体会）

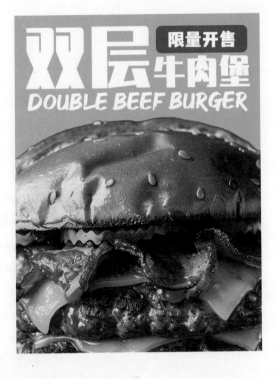

第 52 例: 炸鸡摄影海报

1. 制作海报底图

提示词: Food photography, clean background, KFC chicken wings, fried chicken, realistic, ultra fine detail, depth of field, high resolution, Canon,--ar 3:4 --v6.0

食物摄影，干净的背景，KFC 鸡翅，炸鸡，逼真，超精细细节，景深，高分辨率，佳能，出图比例 3：4，版本 v6.0

2. 设计思路

（1）AI 生成海报底图：美味的炸鸡摄影照片。

（2）按照 4：6 的比例进行画框分区，并绘制出底纹。采用绿色作为主色调，绿色不仅可以与金灿灿的炸鸡形成鲜明的对比，还能在潜意识中暗示此炸鸡很清爽，不油腻。

（3）将文字和图像置入画框中即可。字体选择黑粗体，能更好地突出品牌的广告语。

3. 海报解构与字体运用

标小智无界黑

AI辅助海报设计101例（关键词+设计思路+心得体会）

5

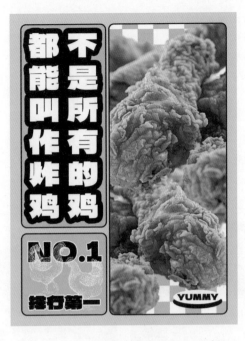

第 53 例：面包摄影海报

1. 制作海报底图

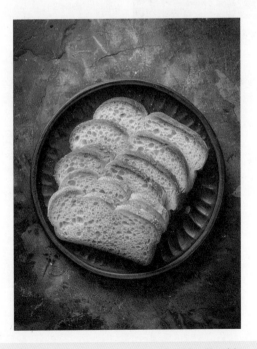

提示词：Food photography, bread toast, a slice of freshly sliced bread, overhead shot, clean background, extremely tempting appetite, close-up, fantastic textures, premium photography style,

食物摄影，面包吐司，一片新鲜切片的面包，俯拍，干净的背景，极其诱人的食欲，特写镜头，梦幻般的纹理，高级摄影风格，暖色调，自然，超现实主义风格，高品质，富士胶片，出图比例 3：4，版本 v6.0

2. 设计思路

（1）AI 生成海报底图：一张俯拍的切片吐司摄影照片。

（2）将主体作为背景，不作为海报的视觉焦点存在，而作为背景占据了整个版面。这样的布局可以增强面包的陌生感，同时也让面包变得醒目，观众能够清晰地看见面包的气孔，也能够直观地感受到面包的品质优劣。

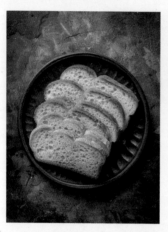

3. 海报解构与字体运用

思源黑体

标小智无界黑

┌ 作者心得 ┐

　　采用主体做背景时，首先，图像的质量很重要；其次，图像要有细节、有看点，或者有特殊肌理和特殊材质。盲目地将图像放大用作背景很有可能适得其反，不仅不能突出其特点，反而将其缺点展现。

AI辅助海报设计101例（关键词+设计思路+心得体会）

第 54 例：奶茶摄影海报

1. 制作海报底图

提示词：2 cups of matcha milk tea in a plastic cup, they have a background of charming moss and scattered jasmine flowers, highlighting the texture, intricate details --ar 3:4 --v6.0

两杯装在塑料杯里的抹茶奶茶，奶油顶，它们的背景是迷人的苔藓和散落的茉莉花，中景特写，突出纹理，复杂细节，明亮的灯光，细腻的光线，出图比例 3：4，版本 v6.0

2. 设计思路

（1）AI生成海报底图：一张抹茶奶茶产品摄影照片。在生成海报时，要根据奶茶口味来构思其场景和主色调，抹茶奶茶为绿色，整个场景的搭建也应该以绿色为主。

（2）通过场景模糊对图像进行模糊处理，只保留一杯清晰的奶茶，剩下一杯进行模糊处理，使其成为背景，这样能使照片更具层次感和立体感。最后进行文字排版。

3. 海报解构与字体运用

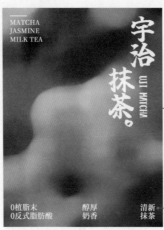

Tamenegi- 玉葱楷书
无料版

思源宋体 CN

▷ 作者心得 ◁

在描写场景前，应深入了解产品的特点和卖点，明确主题。这有助于用户更有针对性地选择场景元素和布局方式，使设计出的海报能够更好地突出产品的特点和优势。例如，在描写草莓奶茶时就会加入粉色、草莓等提示词。

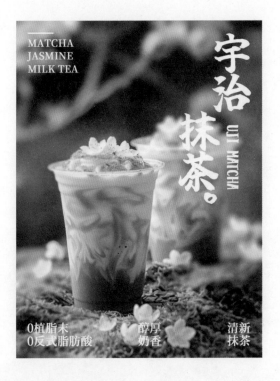

第 55 例：甜品冰淇淋海报

1. 制作海报底图

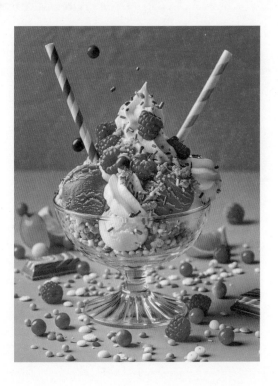

提示词: A glass bowl filled with colorful round ice cream, candy crumbs, red and white chocolate bars and decorative fruits, vibrant colors, whimsical style, product photography, clean,--ar 3:4 --v6.0

　　一个玻璃碗里装满了五颜六色的圆形冰淇淋，糖果屑，上面插着红白巧克力棒和装饰水果，充满活力的色彩，异想天开的风格，产品摄影，干净，出图比例 3：4，版本 v6.0

2. 设计思路

（1）AI 生成海报底图：一碗冰淇淋，周围还有很多小糖果。

（2）直接使用 AI 生成的图像会发现整体构图太满了，因此，对其进行扩图处理，将冰淇淋的占比缩小，扩大背景面积。最后简单调色并将文字在版面空的位置进行排版。

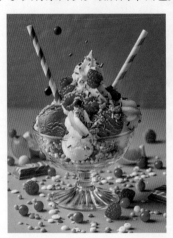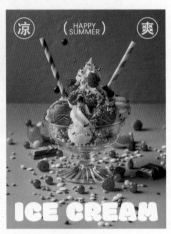

3. 海报解构与字体运用

Adobe 黑体 Std

Modak

作者心得

　　近景和中景常用于食物摄影中，近景可以展现食物的局部，如食物的配料或摆盘细节，使观众能够更深入地了解食物；中景则更注重展现食物的整体形象、食物与餐具和环境的关系。通过合理地构图和运用光线，中景可以营造出温馨、诱人的餐桌氛围。

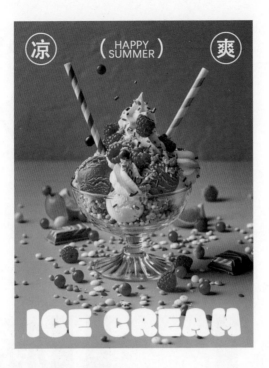

第 56 例：面条摄影海报

1. 制作海报底图

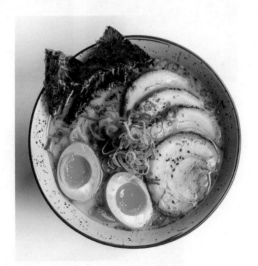

提示词： Food photography, Japanese tonkotsu ramen, 3 slices of crispy seaweed on the side of a white porcelain bowl with a sliced sugar egg inside, overhead shot, high definition image, pure white background, bright lights, delicate light,--ar 1:1 --v6.0

食物摄影，日式豚骨拉面，白色瓷碗边有 3 片脆海苔，里面有一个切开的溏心蛋，俯拍，高清图像，纯白的背景，明亮的灯光，细腻的光线，出图比例 1 ： 1，版本 v6.0

提示词: Printmaking, pork, radish, green onion, ginger, garlic, pork bones, production steps, ingredients, continuous drawing, uniform arrangement, uniform lines, vector, black and white,--ar 1:1 --v6.0

版画，猪肉，萝卜，葱，姜，蒜，猪骨，制作步骤，食材，连续图，均匀的排布，线条统一，矢量，黑白，出图比例1：1，版本v6.0

2. 设计思路

（1）AI生成海报底图：两张图像，分别是俯拍的拉面图像和拉面食材的插画图像。

（2）拉面整体呈现汤浓、料多的特点，其整体有一种精致的细腻，能看得出是大师精心烹饪的。为了体现出拉面的高端感，海报整体采取黑黄配色，通过颜色衬托出拉面的高品质。

（3）在黄色色块上叠加特种纸肌理，再进行文字排版，最后在黑色背景上叠加制作拉面的食材，以体现出拉面用料十足。

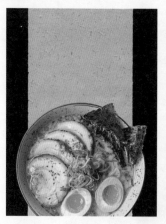
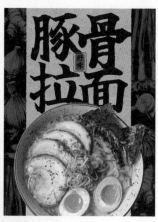

3. 海报解构与字体运用

Tamenegi-玉葱楷书无料版

AI辅助海报设计101例（关键词+设计思路+心得体会）

要敢于尝试通过不同的角度进行拍摄，不同的拍摄角度能够呈现截然不同的效果。从俯视、侧面到 45° 角，不同的角度能够揭示食物的多样性和美味。

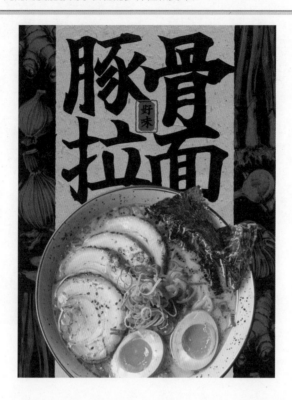

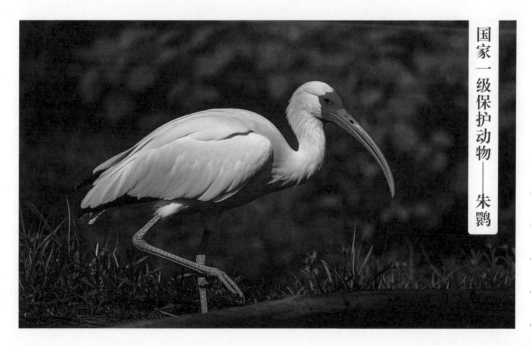

国家一级保护动物——朱鹮

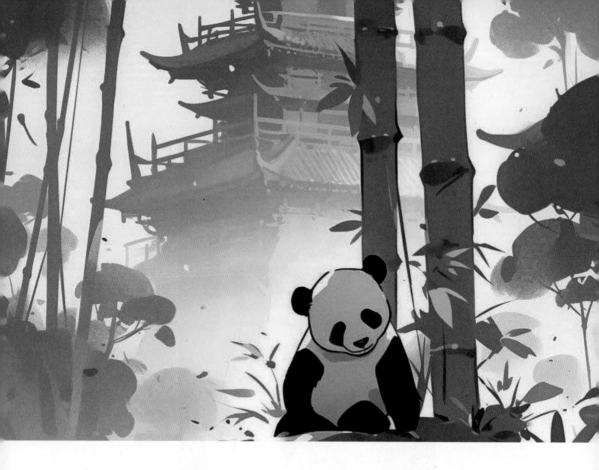

第6章

文化海报

　　文化海报不仅承载着信息传递的使命，更是一种文化交流和艺术表达的媒介。它们以独特的视觉语言讲述历史的故事、展现民族的特色、传递时代的精神。每张文化海报都是一扇窗，透过它，读者能够窥见不同文化背景下人们的生活状态和精神追求。本章将了解文化海报的设计原则，学习如何运用色彩、符号、图案和文字等元素，将传统元素与现代设计手法相结合，制作既有深度又具有吸引力的文化海报。

6.1 非遗海报

第57例：皮影主题海报

1.制作海报底图

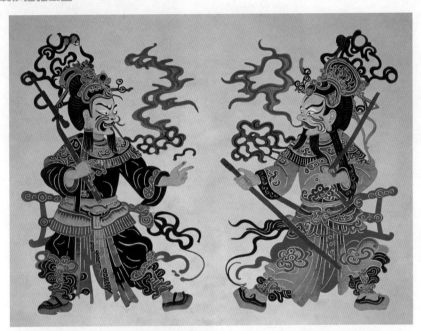

提示词: Chinese shadow puppetry, the image of two door gods holding weapons, colorful woodblock print style, colorful cartoon characters, clear lines, hollow details, simple colors, silhouettes, paper cuts, and delicate facial features, the pattern is symmetrical on both sides,high definition resolution, and light transmission, --ar 4:3 --v6.0

中国皮影戏，两个门神手持武器的形象，色彩缤纷的木刻版画风格，色彩缤纷的卡通人物，线条清晰，细节镂空，色彩古朴，剪影，剪纸，五官细致，图案两侧对称，高清晰度分辨率，透光，出图比例4∶3，版本v6.0

2.设计思路

（1）AI生成海报底图：以门神为主题的皮影插图。

（2）抠除背景只保留主体人物，根据皮影戏的演出形式搭建一个小舞台，即黄色框部分。将人物放置在左右两边，呈现正在演出的感觉。黑色部分即影子投影上去的幕布，使整个海报的层次感更加强烈，突出明显的前后空间关系。最后在空白部分进行文字排版。

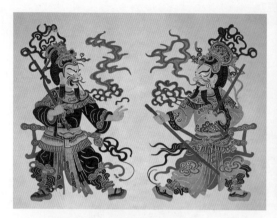

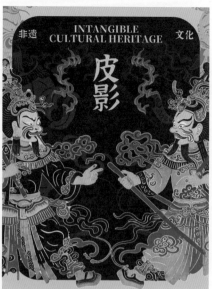

3. 海报解构与字体运用

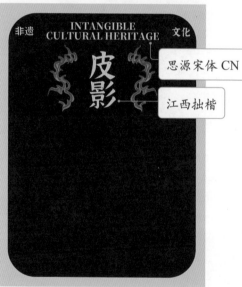

思源宋体 CN

江西拙楷

◖ **作者心得** ◗

　　对称构图的使用在中国传统文化中是常见的，如建筑、纹样、绘画和图章等，其给人很强的秩序感，以及安静、严谨和正式的感受，呈现出和谐、稳定、经典的气质。

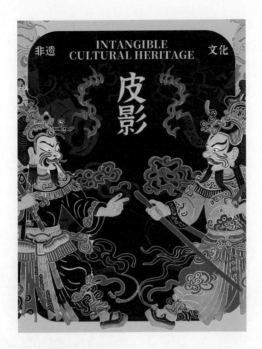

第 58 例：风筝主题海报

1. 制作海报底图

提示词: Chinese paper-cut art, symmetrical composition of Chinese doublet pattern design on body and wings, pink floral pattern, black line and white background, symmetrical, traditional folk handmade kite, made of colorful fabric, colorful painted design, fantasy art style, light gray

background, cute cartoon design, fine lines, clear outline, --ar 3:4 --v5.2

中国剪纸艺术，身体和翅膀上的双喜图案呈对称构图，粉红色花卉图案，黑线和白色背景，对称，传统民间手工风筝，由彩色织物制成，彩色彩绘设计，奇幻艺术风格，浅灰色背景，可爱的卡通设计，细线，清晰的轮廓，出图比例 3：4，版本 v5.2

2. 设计思路

（1）AI 生成海报底图：一幅颜色艳丽的纸鸢插图。整个纸鸢颜色以粉、黑、蓝为主，整体的纹样繁复、工整。

（2）为表现出纸鸢的美丽，抠图后直接使用，让纸鸢占据中心版面，并将文字图形化垫在纸鸢下，颜色也选取了强烈的蓝色对比色。最后整体添加肌理效果。

3. 海报解构与字体运用

汉仪铸字班克斯

D-DIN-PRO

6

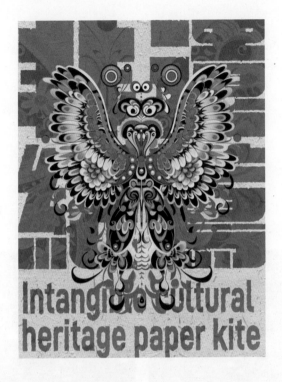

第 59 例：刺绣主题海报

1. 制作海报底图

提示词：Embroidery works, fine, on top of the black flat cloth, there is a blooming chrysan-themum flower embroidery, bird's eye view, minimalist composition, large area of white space, Suzhou embroidery, new brushwork, texture frosting, diffuse gradient, 8K, --ar 3:4 --v6.0

刺绣作品，精细，在黑色平布之上，有盛开的菊花刺绣，鸟瞰图，极简构图，大面积留白，苏州刺绣，新笔法，纹理磨砂，漫反射渐变，8K，出图比例3：4，版本v6.0

2. 设计思路

（1）AI生成海报底图：一张黑色布面上有绽放的菊花刺绣。

（2）整体刺绣很美丽，其中还蕴含着中国山水画的意境，白色菊花在黑色背景的衬托下就像夜空中的繁星，整体的呈现走向为空、密、空，整个画面具有节奏感。因此，只需要进行简单的加工，在版面空白处进行文字排版后，将字体制作出刺绣效果即可。

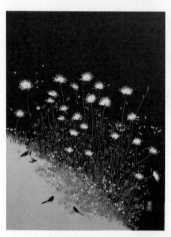
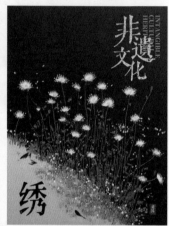

3. 海报解构与字体运用

思源宋体

QIJIC

QIJIFALLBACK

┌─ **作者心得** ─┐

　　在制作非遗主题海报时，可以将非遗的特点运用在字体设计上。例如，海报中的标题就制作了刺绣效果。这样标题与主题内容相呼应，对主题的强调更为明显。

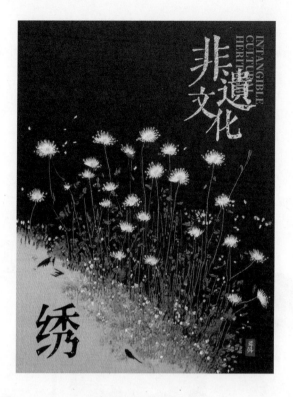

第 60 例：戏剧主题海报

1. 制作海报底图

提示词: Peking Opera, makeup, face close-up, red lips, --ar 1:1 --v6.0
京剧，化妆，脸部特写，红唇，出图比例 1：1，版本 v6.0，

2. 设计思路

（1）AI生成海报底图：一张戏剧演员的脸部特写照片，整体呈现出超现实主义新美学摄影风格。

（2）提到戏剧，其代表风格不仅仅是那繁复华丽的头冠服饰，还有那极具特色的妆容，明艳的红色、深邃的黑色，还有瓷白的皮肤。此次海报以戏剧演员的妆容为切入点，并借鉴了时代周刊中的经典红色边框。

（3）进行图像处理，只保留眼部和唇部的色彩，其他部分全部更改为白色，从而凸显出模特的面部表情和眼神。坚毅的眼神凝视着镜头，仿佛在诉说着内心的故事。同时，高挑的眼线、浓密的眉毛都为其增添了无尽的魅力，让人过目难忘。这种构图方式不仅突出了主题，还营造了一种神秘而深邃的氛围。

3. 海报解构与字体运用

思源宋体 CN

AI辅助海报设计101例（关键词+设计思路+心得体会）

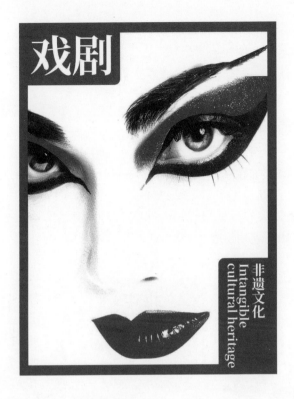

第 61 例：扇子主题海报

1. 制作海报底图

2. 设计思路

（1）AI生成海报底图：一把展开的折扇。

（2）一把折扇显得单调，无法撑起海报的版面。在此使用重复设计手法，提取扇子的剪影，将图形不断复制均匀地排布在版面中，整个图形进行形状、色彩上的重复。最后选择文化氛围强烈的字体进行文字排版。

（3）剪影的重复排列强调了折扇的主题，但是剪影比较抽象，会让人产生误解。将AI生成的底图替换部分剪影，从而创造出视觉焦点，如同沙漠中的绿洲。最后再增加一个背景底纹即可。

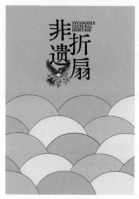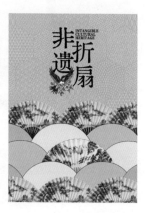

3. 海报解构与字体运用

思源宋体

京华老宋体
_KingHwa_OldSong

AI辅助海报设计101例（关键词+设计思路+心得体会）

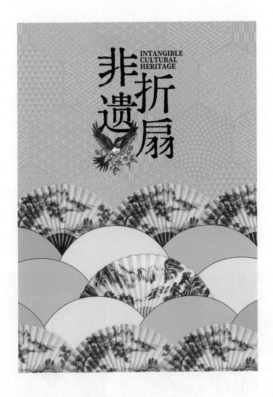

第 62 例：灯笼主题海报

1. 制作海报底图

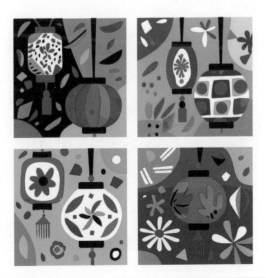

提示词：A set of four prints with bright colors, simple shapes and flat design style, featuring traditional Chinese lanterns in the style of Matisse's cutout art, the color scheme includes red, orange, pink, blue, green, yellow and purple tones, each print showcases different patterns such as

floral designs, geometric motifs or abstract forms on the surface of the lanterns, they can be used for interior decoration, poster artwork or packaging use, --ar 1:1 --v6.0

一套四幅版画，色彩鲜艳，造型简单，设计风格扁平，以马蒂斯剪纸艺术风格的中国传统灯笼为特色，配色方案包括红色、橙色、粉红色、蓝色、绿色、黄色和紫色调，每幅版画都展示了不同的图案，如花卉设计、几何图案或灯笼表面的抽象形式，它们可用于室内装饰、海报艺术或包装用途，出图比例1∶1，版本 v6.0

2. 设计思路

（1）AI 生成海报底图。将灯笼元素与马蒂斯风格相结合，生成色彩活泼且图形感强烈的灯笼。

（2）灯笼这项非遗技艺很古老，此次采取老物新设计，给老物带来新的活力。将生成的图像进行拆分，并重新按照大小进行排列，最后在画面中间增加一个纯色色块进行文字排版。

3. 海报解构与字体运用

自制

┌ 作者心得 ┐

在制作此类型的海报时，可以通过使用网格工具排布图案。它能有效地强调出版面的比例感、秩序感及逻辑美感，让版面信息规整、清晰，增加信息可读性，以设计出统一、协调、稳定的版面效果。

6.2　博物馆宣传海报

第 63 例：瓷器主题海报

1. 制作海报底图

提示词：Chinese style ceramic cup, blue and silver colors matching, delicate texture of the grain on top view, a small amount of light reflecting off it, delicate patterns inside the bowl like fireworks blooming in a dark sky, high definition photography, --ar 1:1 --v6.0

中式陶瓷杯，蓝银色相配，顶视图上细腻的纹理，少量的光线从它身上反射出来，碗内精致的图案像在黑暗的天空中绽放的烟花，高清摄影，出图比例1：1，版本 v6.0

2. 设计思路

（1）AI生成海报底图：一个俯视视角的建盏，其内部花纹细腻，就像烟花一样耀眼。

（2）提取建盏内部的深空蓝和银灰色，将版面进行上下分割，并将建盏放大至版面中间。

（3）在空余部分进行文字排版。因为此海报是作为博物馆展览海报，其文化信息浓厚，在字体上选择衬线体。

3. 海报解构与字体运用

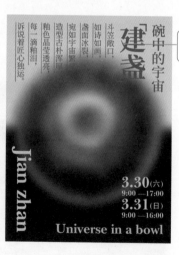

思源宋体 CN

作者心得

在海报设计中，可以将主体物进行延伸来丰富版面，可以是图案的延伸，也可以是色彩的延伸。通过延伸强调出其视觉中心。

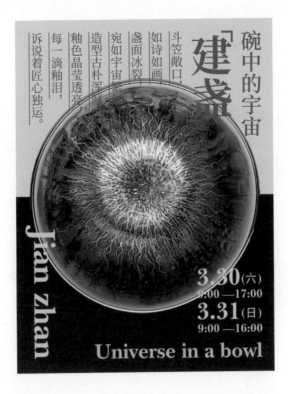

碗中的宇宙「建盏」

斗笠敞口，
如诗如画，
盏面冰裂纹，
宛如宇宙深邃，
造型古朴深厚，
釉色晶莹透亮，
每一滴釉泪，
诉说着匠心独运。

Jian zhan

3.30(六)
9:00 —17:00
3.31(日)
9:00 —16:00

Universe in a bowl

第 64 例：国画主题海报

1. 制作海报底图

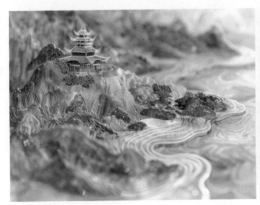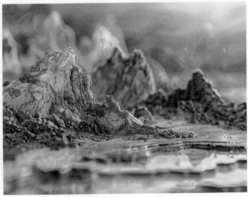

提示词：Mainly in this green style, rich in color, Chinese landscape painting, miniature landscape, Chinese landscape, 3D three-dimensional effect mountain, blue and green color scheme, golden lines, natural light, blurred foreground, HD 8K, --ar 4:3 --v6.0

千里江山图风格为主，色彩丰富，中国山水画，微型山水，中国山水，3D 立体效果的山，蓝绿配色方案，金色线条，自然光，前景模糊，高清 8K，出图比例 4：3，版本 v6.0

2. 设计思路

（1）AI生成海报底图：两张千里江山图风格的微缩景观图像。

（2）将版面一分为三，分别放置图像和文案。

（3）在中间部分进行文字排版即可。

3. 海报解构与字体运用

思源宋体 CN

作者心得

　　视觉转换，将二维的东西进行三维化，通过利用平面和立体的相互结合，实现二维和三维的相互转换，从而使海报变得具体、生动、形象，具有真假难辨的趣味性与神秘性。

第 65 例：青铜器主题海报

1. 制作海报底图

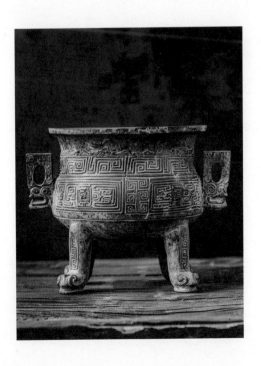

提示词: A bronze Chinese pot with four legs, carved patterns on the body, three feet at the bottom of the bowl, raised side mouth and curved handle, placed against a black background in a product photography with a symmetrical composition shown in a front view, the symmetrical design has a green color tone with studio lighting, --ar 11:14 --v6.0

一樽青铜鼎，有四条腿，壶身雕刻图案，碗底三脚，凸起的侧口和弯曲的手柄，在产品摄影中以黑色背景放置，正面显示对称构图，对称设计采用绿色调，带有演播室照明，出图比例 11：14，版本 v6.0

2. 设计思路

（1）AI 生成海报底图：青铜器具。

（2）将图像进行抠图处理，把青铜器具按照对角线摆放在版面中。

（3）进行文字排版后，选择青铜纹样用作海报的底纹，最后在需要强调的主体后绘制一个背景，使整体有疏密对比。

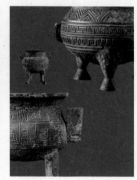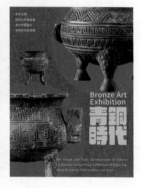

3. 海报解构与字体运用

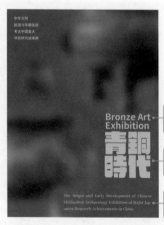

思源黑体

汉仪铸字班克斯

思源宋体 CN

┏ **作者心得** ┓

　　对角构图，即将标题和主体分别放在画面的两个角，形成呼应关系，再通过小元素的穿插形成平衡。大小对比是通过营造视觉落差，以突出主体，从而容易表现出画面的主次关系的构图手法。

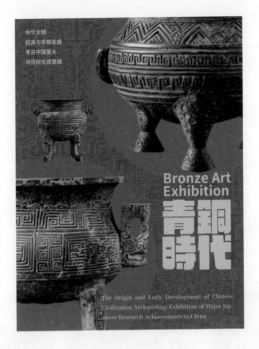

第 66 例：茶主题海报

1. 制作海报底图

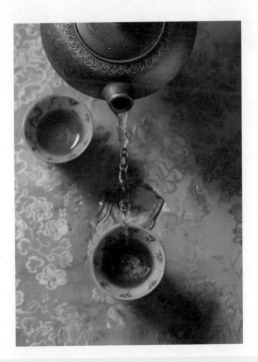

提示词：Realistic shot of a top view closeup of green tea pouring from an ornate teapot into a center cup, against a traditional background with light yellow and dark emerald colors, the liquid

has delicate patterns on its surface, indicating high quality or purity. it's placed in front of a flat backdrop with subtle patterned designs, adding to the overall composition in the style of a traditional Chinese artist,--ar 53:73 --v6.0

绿茶从华丽的茶壶倒入中间的杯子，有浅黄色和深翡翠的传统背景，液体表面有精致的水纹，表明高质量或纯度，它被放置在一个平坦的背景前，带有微妙的图案设计，传统的中国艺术，出图比例 53：73，版本 v6.0

2. 设计思路

（1）AI 生成海报底图：俯视的茶杯和茶壶。

（2）整张图像的意境带着浓厚的禅意，整体呈现居中构图，但是左边的茶杯打破了这份意境，所以删去左边多余的茶杯，只保留中间的茶杯。

（3）背景上，保留原图的感觉，采用一个有花纹的布匹作为背景。这样不仅可以丰富画面，还能提升茶的质感。简单进行文字排版即可。

 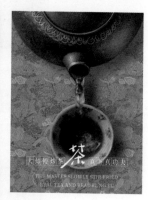

3. 海报解构与字体运用

 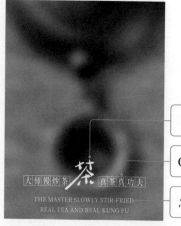

自制毛笔字

QIJIFALLBACK

思源宋体 CN

┏ **作者心得** ┓

　　中心构图是最庄严、正式的构图方式，而茶文化的历史厚重，采用中心构图最好不过。同时，由于中心构图的浏览视线最明确，它也是最能突出主体的构图方式。

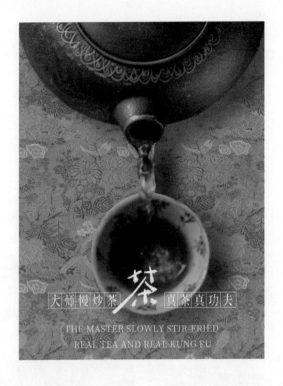

第 67 例：敦煌主题海报

1. 制作海报底图

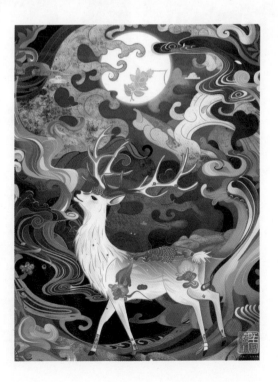

2. 设计思路

（1）AI 生成海报底图：九色鹿与祥云。

（2）海报底图整体的颜色艳丽，其插图内部存在很多肌理，这些肌理与敦煌壁画风格一致，是很不错的底图，只需在图像的焦点处进行文字排版即可。

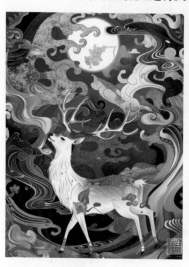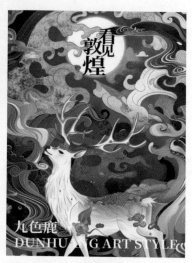

3. 海报解构与字体运用

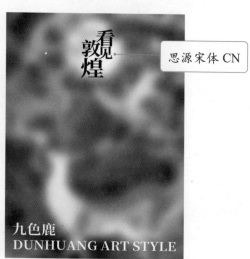

思源宋体 CN

作者心得

　　敦煌壁画以其独特的色彩语言著称，主要采用红、黄、蓝、白、黑五种颜色，色彩运用大胆、鲜明且浓重。可以在提示词中增加这些颜色描述。

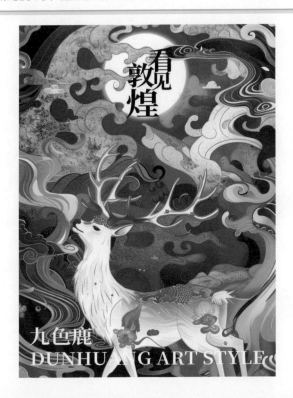

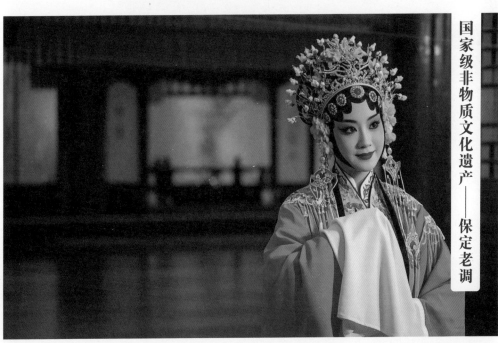

第 7 章
公益海报

　　公益海报承载着传递社会价值、提升公众意识、促进社会进步的重要使命。它们通过简洁而有力的视觉语言，激发观众的情感共鸣，引导人们关注和参与到公益事业中来。在本章中，将探讨公益海报设计的艺术与技巧，分析如何通过图像、色彩、文字和版式设计来强化海报的主题和信息。公益海报设计不仅需要创意和美感，更需要对社会问题的深刻理解和对目标受众的精准把握。

第 68 例：保护环境海报

1. 制作海报底图

提示词: Public welfare poster for environmental protection, the chimney emits a large amount of black smoke, and the ratio of chimney to black smoke is 8:2, real photography, --ar 3:4 --v6.0

环保公益海报，烟囱排放大量黑烟，烟囱与黑烟比例为 8 ：2，实拍，出图比例 3 ：4，版本 v6.0

2. 设计思路

（1）AI 生成海报底图：烟囱正在排放浓浓的黑烟。

（2）此次海报在构思当中，想强调乱排放现象会影响城市生活，如天气变得雾蒙蒙、没有蓝天白云。由于黑色的烟与水墨相似，在制作中，将采取水墨形式来体现。

（3）将整体图像调整为黑白色，并使用画笔修复工具进行黑烟形状的调整，将黑烟的占

比增大以制作出水墨质感。再用红色文字进行排版，以强调保护环境迫在眉睫的紧迫感。

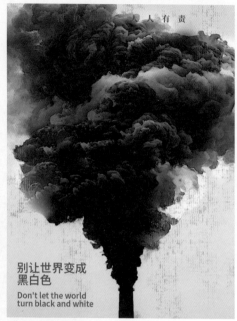

3. 海报解构与字体运用

思源黑体

┌ **作者心得** ┐

　　水墨画中含有丰富的意境内涵，烟与水墨相结合，用黑与白、水与墨为媒介，来描绘烟的若有若无。使用浓墨和淡墨描述烟的体积，浓墨的渲染表现直接而强烈，淡墨的渲染表现黯淡而含蓄，通过此设计手法引发大家对环境的思考。

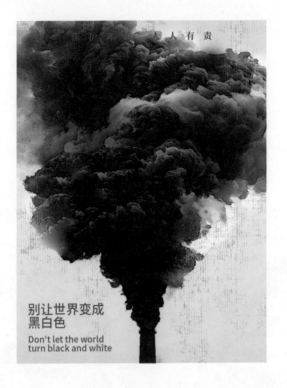

第 69 例：保护动物海报

1. 制作海报底图

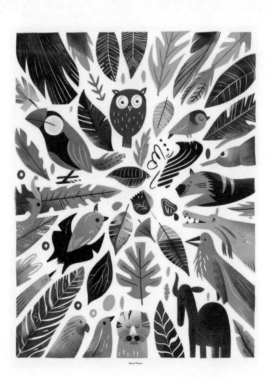

提示词: Flat vector illustration, assortment of animals, leaves, evenly arranged, centripetal composition, bright colors, white background, --ar 3:4 --v6.0

平面矢量图示，动物的种类，叶子，均匀排列，向心组成，明亮的颜色，白色背景，出图比例 3∶4，版本 v6.0

2. 设计思路

（1）AI 生成海报底图。采用简单的图形色块插图的形式绘制动植物，让其呈向心状均匀规律地排列在画面中。

（2）观察图像后，整体的画面很丰富，若直接添加文字排版，则会显得杂乱。可以根据动植物的摆放走向，在中间添加一个与背景色相同的色块，并在上面进行文字排版即可。在文字的颜色上，选择墨绿色，既显眼，又不会沉闷。

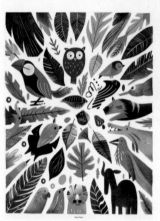 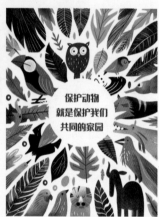

3. 海报解构与字体运用

 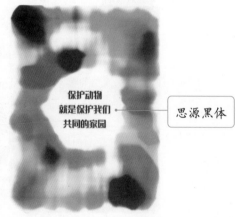

思源黑体

作者心得

向心性构图，主题处于中心位置，而四周的元素呈朝中心集中的构图形式，能将人的视线强烈地引向主体中心，并起到聚集的作用。其具有突出主题的鲜明特点，多用于渲染热闹氛围、强调中心和发散视角的画面设计中。

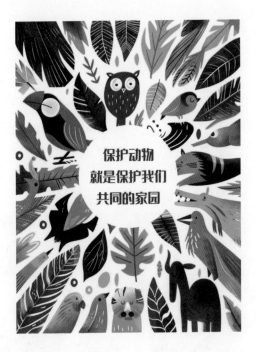

第 70 例: 保护海洋海报

1. 制作海报底图

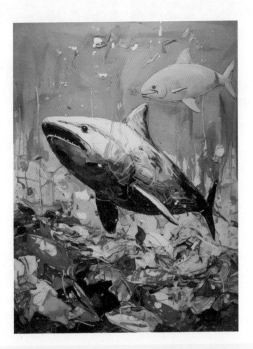

提示词: The theme is to protect the marine environment of the public welfare poster, the intention is not to let white plastic garbage pollute the marine environment, strong contrast, blue ocean and

various colors of plastic waste, minimalism, oil painting form, --ar 3:4 --v5.2

主题为保护海洋环境的公益海报，立意为不要让白色塑料垃圾污染海洋环境，强对比，蓝色海洋和各种颜色的塑料垃圾，极简，油画形式，出图比例 3：4，版本 v5.2

2. 设计思路

（1）AI 生成海报底图。鱼在充满塑料垃圾的海洋中游泳，而本该是海滩的地方却有很多五颜六色的塑料垃圾，海洋生物与环境污染形成了鲜明的对比。

（2）整体画面采用油画的表现形式，凌乱的色块和脏乱的垃圾相呼应。鱼的眼神中散发出绝望的气息，整体画面表现力强，只需要在画面空白部分加上文字标语即可。

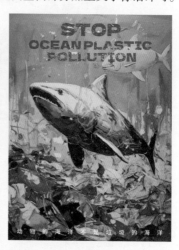

3. 海报解构与字体运用

标小智无界黑

思源黑体

┏ 作者心得 ┓

抽象手法的运用是将一个写实的元素从本体出发，进行概括、解构、简化、归纳后形成一些基本的点、线、面的关系，让画面剥离元素表象，从而探寻形态本质，总结提炼出其抽象语言，让其更具表达力和视觉冲击力。

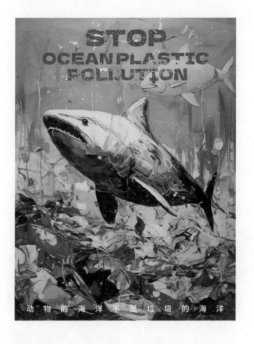

第 71 例：世界读书日海报

1. 制作海报底图

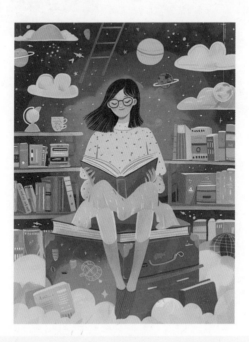

提示词：In the illustration, an adult female sits on a book and reads with glasses. there are various items on the background such as coffee mugs, globes, ladders in the sky, bookshelves filled with colorful book covers, blue color palettes, flat design styles, bright colors, soft lighting,

--ar 3:4 --v6.0

在插图中，有一个成年女性坐在书本上，戴着眼镜阅读，背景上有各种物品，如咖啡杯、地球仪、天空梯子、装满五颜六色书籍封面的书架，蓝色调色板，扁平设计风格、鲜艳的色彩，柔和的灯光，出图比例3：4，版本v6.0

2. 设计思路

（1）AI生成海报底图：一个女孩坐着读书的场景插画。女孩在读书中入了迷，仿佛进入了书中的世界，遨游在浩瀚的书海当中。

（2）整体画面唯美，具有天马行空的想象力，不过整体颜色偏灰，可以对图像进行调色处理，增加图像的自然饱和度，最后加上文字即可。

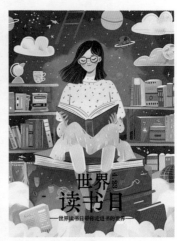

3. 海报解构与字体运用

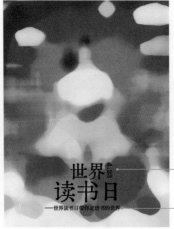

京华老宋体
_KingHwa_OldSong

思源宋体 CN

▷ 作者心得 ◁

　　高饱和度的色彩通常给人以活力和兴奋的感觉，使画面更加鲜艳夺目。这种色彩运用适合表现欢快、热烈或充满活力的场景，能够吸引观众的眼球，增强画面的冲击力。

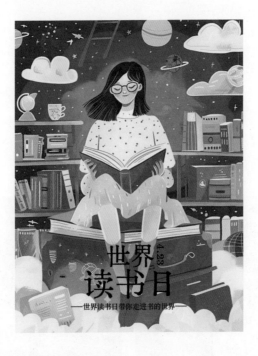

第 72 例：反对网络暴力海报

1. 制作海报底图

提示词: On a red background, there is a hammer made of a keyboard, --ar 3:4 --v6.0

在红色背景上，有一个由键盘制成的锤子，出图比例 3：4，版本 v6.0

2. 设计思路

（1）AI生成海报底图：由键盘组成的锤子。锤子作为一种工具，本身并无善恶之分。它可以被用于建造房屋、修理家具，成为推动社会进步的力量；但同样，它也可能被用于破坏、伤害，成为暴力和破坏的象征。锤子的力量不可忽视，一击之下往往能造成不可逆转的伤害。同样，网络暴力的破坏力也是惊人的。一句不负责任的言论、一个恶意的转发，都可能引发一场网络风暴，给受害者带来无法挽回的损失。

（2）本次主题为反对网络暴力，整体图像以隐喻引出此次海报设计主题，只需要将主题标语进行排版即可。

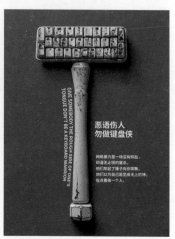

3. 海报解构与字体运用

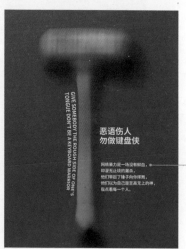

思源黑体

作者心得

间接隐喻，通过多个图形或单个图形建立出一种内在的联系，引导观众对图形进行思考和内涵的深度挖掘，从而理解海报主题。制作海报时，图形不用追求标新立异的视觉效果，应该把情感内涵和主题放在首位。

AI辅助海报设计101例（关键词＋设计思路＋心得体会）

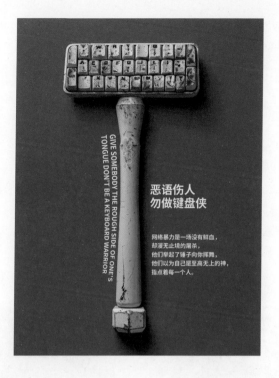

恶语伤人
勿做键盘侠

网络暴力是一场没有鲜血，
却漫无止境的屠杀，
他们举起了锤子向你挥舞，
他们以为自己是至高无上的神，
指点着每一个人。

GIVE SOMEBODY THE ROUGH SIDE OF ONE'S
TONGUE DON'T BE A KEYBOARD WARRIOR

第 73 例: 老年脑健康海报

1. 制作海报底图

提示词: A poster of the head of the elderly made of thousands of colored silk threads, with a clean background, minimalism, --ar 3:4 --v6.0

由数千条彩色丝线制成的老人头像海报，背景干净，极简主义，出图比例 3 ：4，版本 v6.0

2. 设计思路

（1）AI 生成海报底图：由无数彩色丝线构成的老人头像。由于阿尔兹海默症患者（脑健康患者的一种，本书以该类型病患为例设计海报）的记忆会随着时间而慢慢地混乱，因此此次制作时提取了混乱这个元素，借由丝线的细腻、柔软、连续性和色彩等特点来隐喻记忆的复杂、连续、鲜明和多彩。

（2）进行文字排版，将文字与图像进行穿插，营造出空间感。最后将文字部分模糊处理，来表达记忆的消逝。

3. 海报解构与字体运用

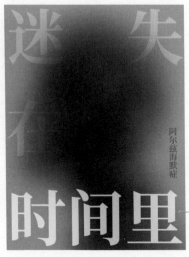

思源宋体 CN

AI辅助海报设计101例（关键词+设计思路+心得体会）

作者心得

　　在制作公益海报时，需要在短时间内吸引观众的注意力并传达有效信息，尽量减少设计元素，突出主题和重点。通常使用简洁的图形和醒目的色彩，还要注重文字的运用。在公益海报中，文字不仅是传递信息的重要工具，也是表达情感和引导观众思考的重要手段。

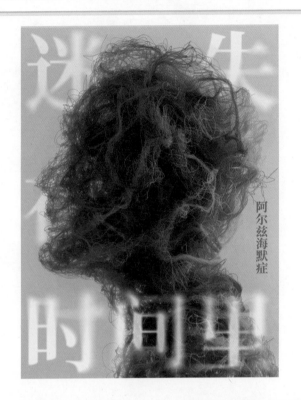

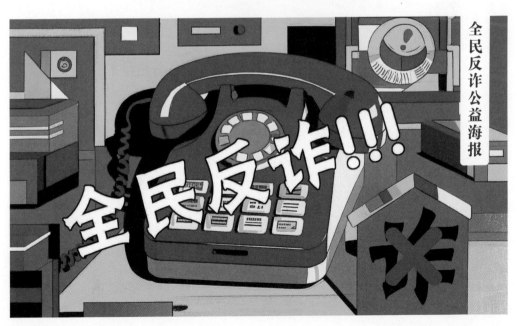

第 8 章
招贴海报

招贴海报以直观、醒目的特点在信息传播领域占据着重要地位。招贴海报不仅是一种商业宣传的工具，更是文化、艺术与社会信息交流的重要载体。在本章中，将深入探讨如何通过色彩、图像、文字和版式等元素的巧妙组合，创造出既具有吸引力又能有效传递信息的视觉作品。

第74例：篮球海报

1. 制作海报底图

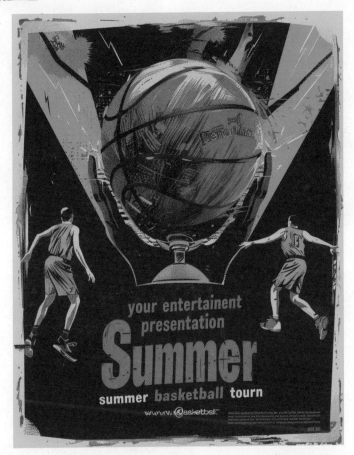

提示词："Summer Basketball Tournament" retro style poster with an old-school design with classic typography and vintage colors, incorporating elements such as orange-green, black and white basketball, with a large winner's trophy on top, plus 2 people playing basketball, --ar 3:4 --v6.0

"夏季篮球锦标赛"的复古风格海报，采用老派设计，采用经典排版和复古色彩，融合了橙绿色、黑色和白色的篮球等元素，上面有一个大的获胜者奖杯，加上两个打篮球的人，出图比例3：4，版本v6.0

2. 设计思路

（1）AI生成海报底图。主题为篮球锦标赛的招贴海报，整体采用涂鸦的表现手法，通过大胆的色彩运用和夸张的图形设计，让整体具有鲜明的视觉冲击。

（2）整体画面内容氛围传达很到位，运动员为争夺奖杯而拼搏，只需将原本错乱的文字进行更换重新排版即可。

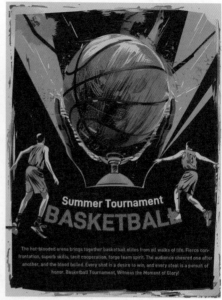

3. 海报解构与字体运用

D-DIN-PRO

作者心得

　　涂鸦风格本身就是一种充满活力和动感的艺术形式。它以其大胆、鲜明的色彩和夸张的图形设计传递出一种强烈的视觉冲击力，这与运动的活力与激情相得益彰。在体育运动海报中可以多使用涂鸦元素。

第 75 例：滑板海报

1. 制作海报底图

提示词: Flat illustration of character, retro poster style, red, white and blue color palette, high contrast, blue background, brown cloud design in the foreground, skateboarder playing skateboarding, wearing a pair of high-top skateboard shoes on his feet, minimalist shapes, bold lines, retro feel, 2D art style, --ar 3:4 --v6.0

人物平面插图,复古海报风格,红白蓝调色板,高对比度,蓝色背景,前景棕色云朵设计,滑板手玩滑板,脚上穿着一双高帮滑板鞋,极简造型,粗体线条,复古感,2D 艺术风格,出图比例 3:4,版本 v6.0

2. 设计思路

(1)AI 生成海报底图:一个正在玩滑板的街头男孩。滑板运动属于街头运动之一,其整体的风格呈现应该是酷帅且年轻化的,所以此次采取扁平风格形式来表达。

(2)添加文字部分,字体采用粗黑体,字体的整体留白少,其中充满了力量感和沉稳的气质。英文部分,选择了具有手写感的粗黑体,手写的质感让海报的整体气质更显年轻活力。

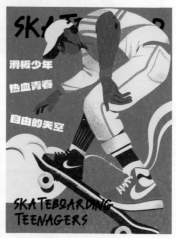

3. 海报解构与字体运用

Thuru Brush

标小智无界黑

作者心得

在绘制此类型的海报插图时，可以提取其特点进行描述，如"图形简洁""造型夸张""色彩鲜艳""高饱和度""2D 艺术风格"等提示词。

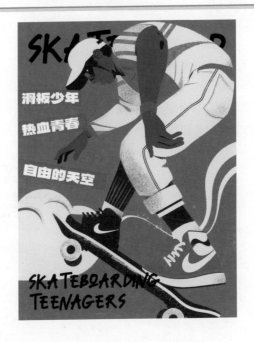

第 76 例：集市海报

1. 制作海报底图

提示词: Bubble gun spray bubble, cartoon, Pixar style, dream, bubble gun, style 3D, C4D, overclocking render, metallic texture,--ar 3:4 --niji 5

泡泡枪喷泡泡，卡通，皮克斯风格，梦幻，泡泡枪，风格 3D，C4D，超频渲染，金属质感，出图比例 3：4，版本 niji 5

2.设计思路

（1）AI生成海报底图：一个三维风格的泡泡机。

（2）对图像进行抠图处理，只保留泡泡机。此次主题为夏日泡泡集市，为迎合夏日的感觉，整体采取渐变弥散风格来制作海报背景，颜色清晰，好似夏日轻风，给人清爽的感觉。再在画面空白处增加透明梦幻的泡泡装饰整体氛围。最后添加文案排版即可。

3.海报解构与字体运用

 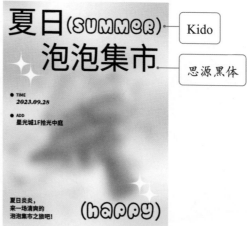

AI辅助海报设计101例（关键词+设计思路+心得体会）

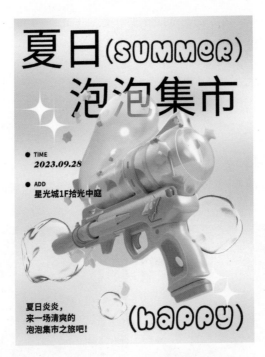

第 77 例：露营海报

1. 制作海报底图

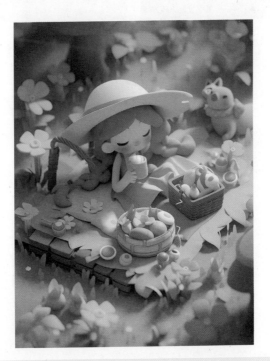

提示词：3D Clay world, cute little girl, grass picnic, colorful picnic scene, basket, flowers,

sunshine, cartoon style, isometric view, miniature scene, clay material, blender, C4D, OC renderer, --ar 3:4 --niji 5 --style expressive

3D 粘土世界，可爱的小女孩，草地野餐，彩色野餐场景，篮子，鲜花，阳光，卡通风格，等距视图，微缩场景，粘土材料，搅拌机，C4D，OC 渲染器，出图比例 3∶4，版本 niji 5，风格表现力

2. 设计思路

（1）AI 生成海报底图：可爱的小女孩在户外野餐。

（2）在画面底部进行文字排版，可增加一些手写字装饰画面，强化其对比，提升文字的视觉跳跃性，让信息传达更迅速有力，让整体画面更灵动。

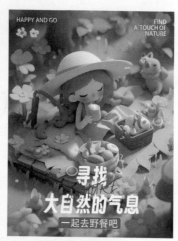

3. 海报解构与字体运用

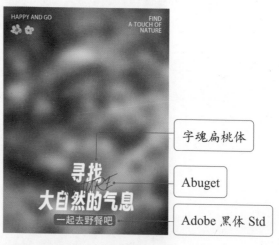

字魂扁桃体

Abuget

Adobe 黑体 Std

作者心得

字体的选择和排版同样重要。选择字体时，可以考虑一些简洁明了、易于阅读的字体。排版时，要注意文字与图片的搭配，确保信息的清晰传达和整体美观。

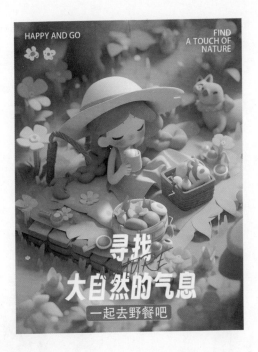

第 78 例：旅游海报

1. 制作海报底图

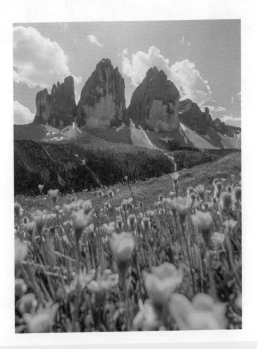

提示词: Showcasing blooming yellow flowers and majestic mountains in the sun, in the foreground are blooming yellow flowers with light sprinkled on them, mountains in the middle and

majestic mountains in the distance, bright atmosphere, the photo should be of high resolution, ensuring that it captures the beauty of nature and conveys the spirit of adventure, --ar 3:4 --v6.0

展示盛开的黄色花朵和阳光下的雄伟山脉，前景是盛开的黄色花朵，光洒在上面，中景为山脉，远景为雄伟的山，明亮的氛围，照片应具有高分辨率，确保它捕捉到自然之美并传达冒险精神，出图比例 3：4，版本 v6.0

2. 设计思路

（1）AI生成海报底图：一张风景摄影图像，盛开的鲜花和雄伟的山脉。

（2）在旅游途中，每个人都会进行拍照打卡。在此次海报设计中，提取"定格生活美好一刻"这一概念，制作打卡相框，同时文字部分使用手写字，传达出自由、洒脱的气质。在相框周围增加手绘涂鸦，打破相框形状的规整度。

（3）将照片置入相框中，让画面与相框融合，打破空间位置。

3. 海报解构与字体运用

Chenyuluoyan

自制手写体

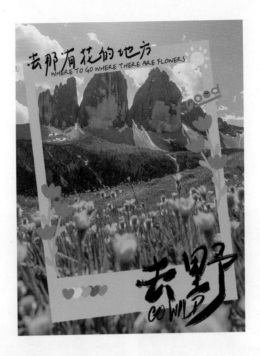

第 79 例：美食海报

1. 制作海报底图

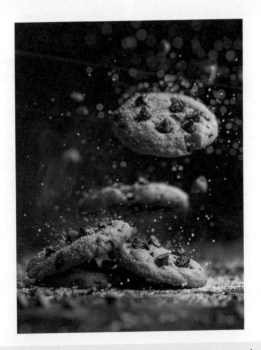

提示词：The sugar and salt cookies are falling and hitting the ground with chocolate chips, in the style of manipulated photography, zbrush, pantonepunk, sparklecore, rotcore, award winning,

group f/64, --ar 3:4 --v6.0

糖和盐饼干正在落下，铺上巧克力碎，以操纵摄影的风格，画笔，煎饼，火花，旋转核，获奖，光圈 f/64，出图比例 3 ：4，版本 v6.0

2. 设计思路

（1）AI 生成海报底图：一张巧克力曲奇的特写拍摄。

（2）整张图像看上去很有食欲，巧克力曲奇从空中掉下，曲奇的位置、方向、数量的多少，让整个画面有很强的空间层次感。背景的黑与曲奇的金黄形成对比，飞扬的糖霜更是让整体质感更高。图像如此出彩，只需要简单的文案辅佐即可。

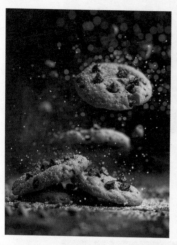
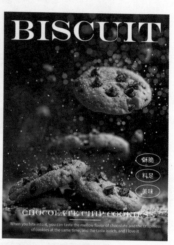

3. 海报解构与字体运用

作者心得

作为美食海报，其图像一定要让人有食欲。海报画面高清，是打动观众的第一步；画面增加动感，能吸引观众的注意力；而流动跳跃的食物出现海报上，既给观众新鲜出炉的感觉又能体现出食物的色香味。

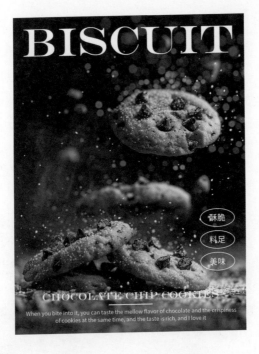

第 80 例：花艺海报

1. 制作海报底图

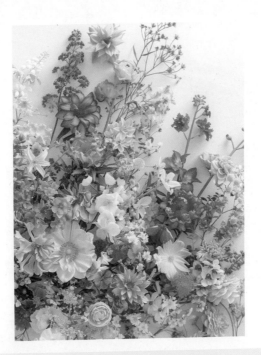

提示词: Flower arrangement design, blooming flowers, large swath of flowers, white background, photographic style, bright, ninagawa solid flowers, --ar 3:4 --v6.0

插花设计,盛开的花,大片的花,白色背景,摄影风格,明亮,蜷川实花,出图比例3∶4,版本 v6.0

2. 设计思路

（1）AI 生成海报底图：各式各样盛开的花朵。

（2）花的美丽毋庸置疑,但是不同花之间的组合给人传达的气质也不同。本次的花朵颜色以白、红、蓝为主,整体颜色清晰,给人精致、优雅、高端的感觉。在此次排版上,风格便要往优雅上去靠近。选择细窄体的字体,偏细的笔画更有优雅轻盈的感觉,更具有精致感。可以将字间距离拉大,再一次强调整体的精致感。

3. 海报解构与字体运用

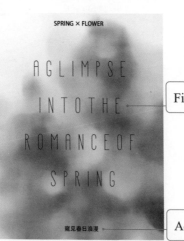

Fitalia

Adobe 黑体 Std

◢ **作者心得** ◣

　　想要画面优雅,可以选取足够纤细和锐利的字体,如极细的现代非衬线字体。通常雅致的字体排版不会设计得非常紧密,拉开字间距和行间距营造呼吸感,能够创造出呼吸感强烈且优雅的体验。

8

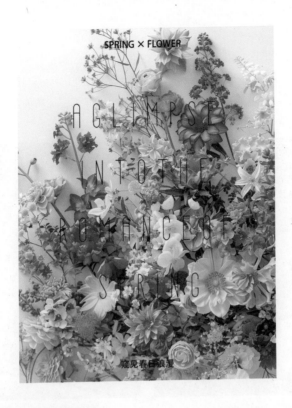

第81例: 化妆海报

1. 制作海报底图

提示词: The lipstick is placed on a black background, behind the lipstick is a velvety texture of red petals, and the close-up shows the high-definition photography style, with gold and dark tones, it has the characteristics of product design, luxury, product lighting, high saturation, high brightness, etc. red tones, soft light, highlight the details of makeup products, the high contrast between the colors accentuates the color texture, vibrant colors add vibrancy to the visuals, --ar 3:4 --v6.0

口红放在黑色背景上,口红背后是天鹅绒般的红色花瓣纹理,特写呈现高清摄影风格,金暗色调,具有产品设计、奢华、产品照明、高饱和度、高亮度等特点,红色调,柔和的光线,突出彩妆产品的细节,颜色之间的高对比度突出了颜色纹理,鲜艳的色彩为视觉效果增添了活力,出图比例3:4,版本v6.0

2. 设计思路

（1）AI生成海报底图：口红产品摄影图像。

（2）红唇往往与性感、美丽、危险联系在一起，玫瑰花的气质与红唇气质完美吻合。在搭建口红摄影场景时，采取了大量的玫瑰花瓣来衬托口红，增加画面的丰富性和层次感，黑红金的配色更是尽显高贵。最后进行简单文字排版即可。

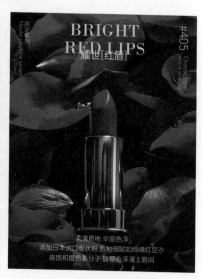

3. 海报解构与字体运用

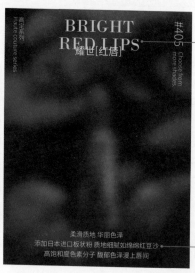

BODONI

思源黑体

AI辅助海报设计101例（关键词+设计思路+心得体会）

作者心得

　　在拍摄图像时，可以使用一些道具来衬托口红的美感，如圆柱体、球体、拱门、梯形等，这些道具可以创造出丰富的层次感，使画面更加立体。此外，还可以根据拍摄主题选择合适的道具（如花朵、珠宝等）增加画面的美观度。

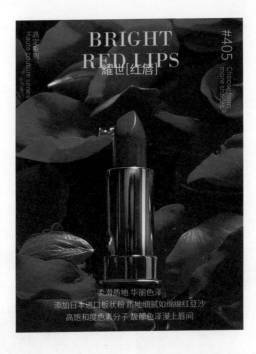

第 82 例：教育海报

1. 制作海报底图

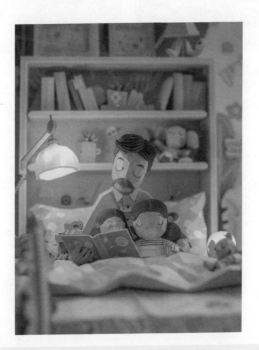

提示词: Panorama, three-dimensional paper-cut, paper illustration, big scene,dad in bed with children, reading, bookcase, desk lamp, children's room, watercolor, warm color, light

background, high quality, rich detail, delicate, 3D rendering, octane rendering, pastel, soft light, --ar 3:4 --v6.0

全景，三维剪纸，纸插图，大场景，爸爸和孩子在床上，阅读，书柜，台灯，儿童房，水彩，暖色，浅色背景，高品质，丰富的细节，精致，3D渲染，辛烷值渲染，粉彩，柔和的光线，出图比例3：4，版本v6.0

2. 设计思路

（1）AI 生成海报底图：爸爸和孩子一起读书的温馨画面。

（2）此次主题与儿童相关，在设计上采取 3D 木雕风格，对图像进行调色处理，让整体画面更加明亮鲜艳。在标题上，采取轮廓描边的方式，让整体更加童趣。最后在标题上添加装饰图形进行点缀。

 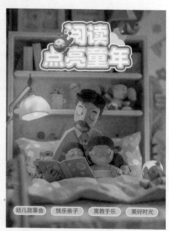

3. 海报解构与字体运用

荆南波波黑

思源黑体

┌─ **作者心得** ─┐

　　若想标题设计得好看，可以添加对比，如大小、粗细、颜色、材质等，或者添加一些线段、线框等装饰，又或者添加一些色块、图形等。

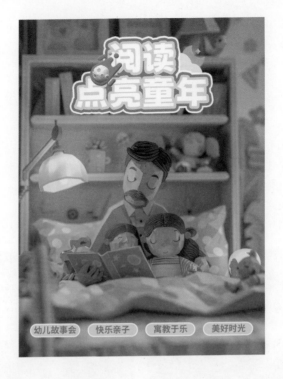

第 83 例：汽车海报

1. 制作海报底图

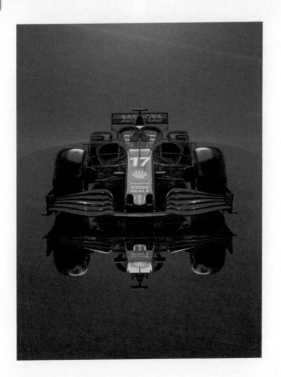

2. 设计思路

（1）AI 生成海报底图：一辆红色方程式赛车拍摄图。

（2）整体视觉都呈现为红色，红色代表着热情、活力、力量和速度。当红色与赛车相结合时，产生了一种独特的魅力和吸引力，使得红色赛车更加引人注目。提取汽车上的颜色元素，使用黄色文字进行排版，并将文字与车制作一个叠压效果。最后将车影部分进行模糊效果处理即可。

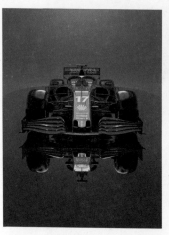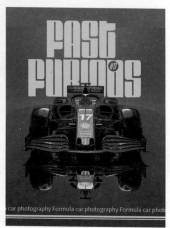

3. 海报解构与字体运用

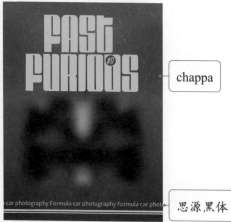

chappa

思源黑体

作者心得

　　虚实对比作为对比手法中的一种，通过透视远近关系，将物体前后空间上的遮挡关系进行对比，将主体以实感来表现，并将周围的一些信息或者图片虚化用作底图。

AI辅助海报设计101例（关键词+设计思路+心得体会）

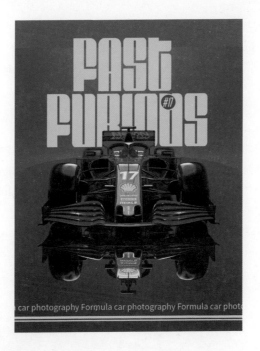

第 84 例：啤酒海报

1. 制作海报底图

提示词：Beer poster design, beer is opened, beer foam, bubbles, water droplets, plump foam, delicate foam, simple shapes, yellow and white, poster, HD photography, with delicious

characteristics, --ar 3:4 --v6.0

啤酒海报设计，啤酒开瓶，啤酒泡沫，气泡，水滴，丰满泡沫，细腻泡沫，造型简单，黄白，海报，高清摄影，具有美味特色，出图比例 3：4，版本 v6.0

2. 设计思路

（1）AI生成海报底图：局部特写的啤酒，里面有细腻的啤酒沫。

（2）此次啤酒海报的设计采用了对比手法来制作，将本来很小的啤酒沫放大作为画面的主视觉，让人们清晰地看到啤酒的品质。再配上朗朗上口的文案来烘托啤酒的使用场景，从而将啤酒的价值进行升华，营造出一个乌托邦的世界。最后在文案边加上啤酒实物图再次点明啤酒主题。

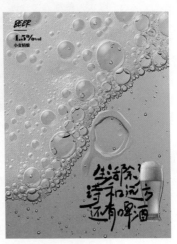

3. 海报解构与字体运用

Hey November

Bodoni

思源宋体 CN

自制手写体

作者心得

大小对比是让画面的两个组成部分／元素通过夸张的手法和布局构图让画面产生强烈的反差感，从而提升画面冲击力、画面纵深和内容丰富程度，是有效提升画面品质的方法之一。

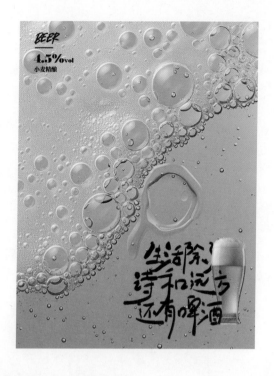

第85例：手办潮玩海报

1. 制作海报底图

提示词: Full body, Chinese zodiac, super cute girl wearing a rabbit shaped hat , tech elements, stylish clothes, standing posture, super cute IP by POP MART, model, blind box toys, fine gloss, clean background, 3D render, OC render, best quality, 4K, super detail, POP market toys, studio lighting, --ar 2:3 --niji 5

全身，十二生肖，戴着兔子形状帽子的超级可爱女孩，科技元素，时尚的衣服，站立姿势，超可爱的泡泡玛特 IP，模型，盲盒玩具，精美光泽，干净的背景，3D 渲染，超频渲染，最佳质量，4K，超级细节，POP 市场玩具，工作室照明，出图比例 2：3，版本 niji 5

2. 设计思路

（1）AI 生成海报底图：一个泡泡玛特风格的潮玩手办。

（2）潮玩手办作为当下最受年轻人喜爱的事物，在制作其海报时，主要往年轻有活力的方向靠齐。可以采取孟菲斯设计风格，整体采用鲜艳、对比强烈的色彩。

（3）将主体物抠出，放入版面中即可。

3. 海报解构与字体运用

Limellight

LeeFont 蒙黑体

作者心得

　　要想画面吸引年轻人，在制作时要使用流行元素，包括当下流行的图案、风格、纹理、材质等，将设计与年轻潮流联系起来。年轻潮流往往追求简约的设计风格，通过简洁的线条和形状突出设计的核心元素，同时保持视觉上的吸引力。

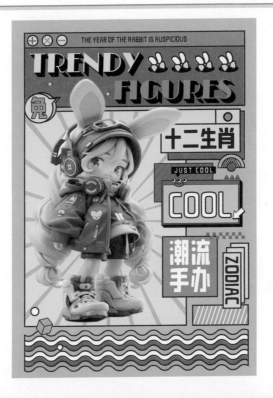

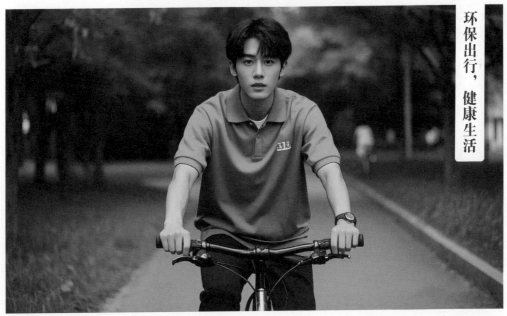

环保出行，健康生活

第 9 章
节气节日海报

　　本章将一起了解节气节日海报设计的核心要素，包括如何选择恰当的视觉符号、运用色彩和构图来表达节气节日的主题，以及如何通过现代设计手法让节气节日焕发新生。本章将探索节气节日海报设计的无限可能。

第 86 例：春节海报

1. 制作海报底图

提示词：Year of China, poster with a child, Steve Henderson style, year of the dragon, character comics, official art, traditional animation, festive colors, red dominantly, --ar 45:77 --niji 5 --style expressive

中国年，儿童海报，史蒂夫·亨德森风格，龙年，人物漫画，官方艺术，传统动画，节日色彩，以红色为主，出图比例 45：77，版本 niji5，风格的表达

2. 设计思路

（1）AI 生成海报底图：一个小女孩坐在龙身上。

（2）对图像进行处理，提高图像的饱和度，并更改背景色。红色在中国文化中象征着好运和繁荣，而金色则象征着财富和尊贵，因此将颜色调整成红色和金色。

（3）增加文案部分，选择合适的字体。由于春节是中国的传统节日，因此使用具有中国特色的字体，如楷体、宋体或毛笔字体，更加符合主题。为文字部分制作金箔效果，同时在图像空白处增加能突出氛围感的烟花元素。

3. 海报解构与字体运用

汉仪黄科榜书

Libre Baskerville

作者心得

　　春节作为中国最重要的传统节日之一，它承载着丰富的文化内涵和人们的热切期望。因此，设计海报时必须符合春节的节日氛围，提示词可选择与春节主题相符合的元素，如红色、鞭炮、灯笼、对联、福字烟花等。

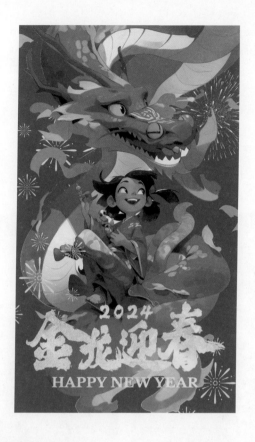

第 87 例：雨水海报

1. 制作海报底图

提示词: The 24 traditional Chinese solar terms, in the style of serene atmosphere, rice and flower background, swallows, willow, rice, light rain, spring green, eave patterns, miki asai, top white space,8K, --ar 3:4 --niji 5

24个中国传统节气，宁静的气氛风格，水稻和花的背景，燕子，柳树，水稻，小雨，春天的绿色，屋檐图案，浅井三木，顶部空白，8K，出图比例3：4，版本niji 5

2. 设计思路

（1）AI生成海报底图：淅淅沥沥的雨水落在盛开的花上。

（2）在空白处加上文案即可。

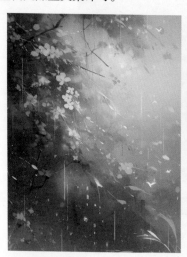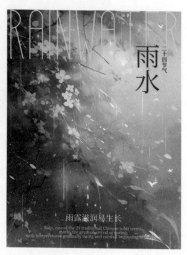

3. 海报解构与字体运用

Fitalia

思源宋体 CN

 作者心得

　　对于雨水节气海报，可以选择清新、淡雅的色彩（如蓝色、绿色等）以表现雨水的清新与宁静。也可以根据设计主题和目标受众，适当加入一些鲜艳的色彩，以增加海报的吸引力。

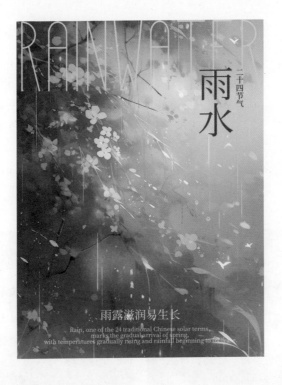

第 88 例：劳动节海报

1. 制作海报底图

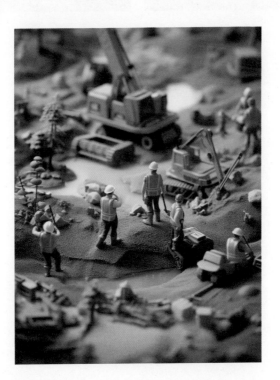

提示词: Workers at work, busy, tilt shift, aerial view, cute, C4D, OC renderer, bright and cheerful high saturation color, natural light, surrealism, rich details, --ar 3:4 --v5.2

　　工人在工作，忙碌，移轴摄影，鸟瞰图，可爱，C4D，OC渲染器，明亮和欢快的高饱和度颜色，自然光，超现实主义，丰富的细节，出图比例3：4，版本v5.2

2. 设计思路

（1）AI生成海报底图：微缩场景形式的工地工作场景。

（2）此类型的海报比较注重画面内容，作为劳动节海报，海报图片首先要体现出劳动场景，营造出繁忙的景象。在文字上选取有力的手写体，体现劳动的力量感，最后进行文字排版即可。

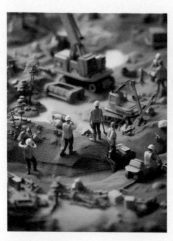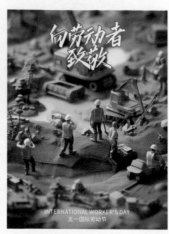

3. 海报解构与字体运用

汉仪天宇风行体

思源黑体

┌─ **作者心得** ─┐

　　劳动节海报的主题应围绕劳动、劳动者、劳动者的辛勤付出等展开，可以融入与劳动相关的设计元素（如工人、工具、农田、工厂等）来增强海报的主题性。

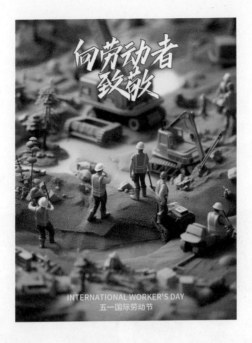

第 89 例：圣诞节海报

1. 制作海报底图

提示词： Santa claus holding presents, Christmas tree, reindeer, Christmas presents, particles, aurora, cabin, elf, bubble mal blind box texture, super detail, renderer C4D, octane rendering, blender, 8K, --ar 3:4 --niji 5 --style expressive

圣诞老人拿着礼物，圣诞树，驯鹿，圣诞礼物，粒子，极光，木屋，精灵，泡泡糖盲盒纹理，超级细节，渲染器C4D，辛烷渲染，渲染，8K，出图比例3：4，版本niji 5，风格的表达

2. 设计思路

（1）AI生成海报底图：圣诞老人坐在礼物当中。

（2）AI生成的底图画面的节日氛围强烈，周围的冷色调与圣诞老人及礼物的红色形成强烈的对比，让观众的视觉一下子就能够抓住重点，聚焦在圣诞老人身上。将图像调整到合适的构图后，增加文字排版，最后给字体加上发光感。

3. 海报解构与字体运用

Libre Baskerville

字魂扁桃体

┌─ **作者心得** ─┐

　　构思此类海报的设计时，尽量将圣诞节的传统元素（如圣诞树、圣诞老人、雪花、礼物等）融入其中，对于一些特殊效果（如雪花飘落、灯光闪烁等）可找素材或采用画笔笔刷进行制作，使海报更具动感和节日氛围。

第 90 例：春分海报

1. 制作海报底图

提示词: In the picture, there is an ancient building with gray tiles and white walls, the roof of that old house has some pink plum blossoms hanging on it, a tree branch extending from top to bottom features blooming peach flowers, this photo was taken in the style of photographer rinko kawauchi, it uses high definition photography technology to present delicate details in the photo, in contrast between light tones and dark colors, this photo creates strong visual impact, --ar 3:5 --v6.0

在图片中，有一座有着灰色瓷砖和白色墙壁的古老建筑，苏式建筑，极简构图，那栋老房子的屋顶上挂着一些粉红色的梅花，从上到下延伸的树枝上盛开着桃花，它使用高清摄影技术在照片中呈现精致的细节，在浅色调和深色调之间形成对比，这张照片产生了强烈的视觉冲击力，出图比例 3：5，版本 v6.0

2. 设计思路

（1）AI生成海报底图：以苏州园林为背景的春日桃花。

（2）中国园林艺术讲究一个借景，本次设计结合了中国传统园林艺术，窗户就像画框，将美景框入其中。

（3）在海报四周进行文字排版即可。

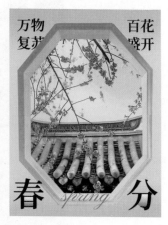

3. 海报解构与字体运用

思源宋体 CN

┏ 作者心得 ┓

　　在表达春分这个时节时，描写提示词时可以是春天的风景（如垂柳、桃花），也可以从具有春天气质的小物件上入手（如纸鸢），还可以从春日美食上入手（如青团、野菜）。

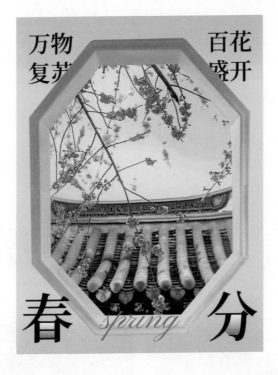

第 91 例：大暑海报

1. 制作海报底图

提示词：Summer, sunny weather, kids are playing happily in a stream with clear water，background of summer greens blended with cheese, fresh, bright sky, white clouds, river, --ar 3:4 --niji 5

　　夏天，阳光明媚，孩子们在清澈的溪流中快乐地玩耍，夏天的绿色与奶酪混合在一起的背景，清新明亮的天空，白云，河流，出图比例3∶4，版本niji 5

2. 设计思路

（1）AI生成海报底图：阳光明媚的夏天，孩子们在小河边嬉戏玩耍。

（2）在画面中间添加文案即可。文案部分采用毛笔书法质感的字体，突出强调"偷得浮生半日闲"的氛围感。

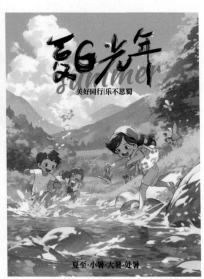

3. 海报解构与字体运用

自制手写体

Kaushan Script

思源宋体 CN

作者心得

　　毛笔因其柔韧的笔毫能产生出千变万化的效果，而这种变化主要是通过毛笔的提、按来实现的。提则细，按则粗，古人重视提、按，其实就是重视线条的节奏。因此在写毛笔字时要巧用这些技巧，让海报标题具有韵律感。

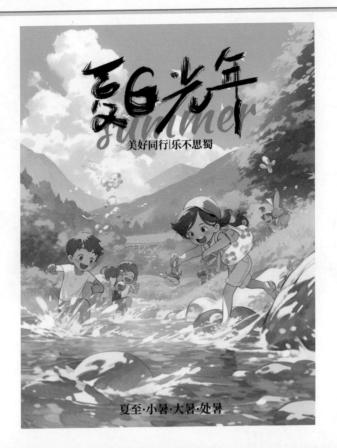

端午节海报主图

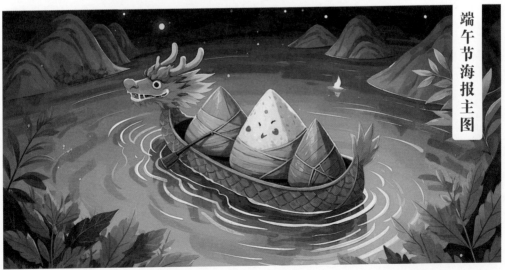

第 10 章
电影 / 艺术海报

　　电影 / 艺术海报不仅仅是宣传工具，也是艺术作品，还是美学的延伸，更是文化传播的媒介。无论是经典的复古风格，还是现代的创新设计，每张海报都以其独特的方式讲述着故事。本章将会了解到，如何通过海报设计来捕捉电影 / 艺术的神韵，如何运用视觉元素来激发观众的好奇心和观影欲望。下面一起走进电影 / 艺术海报的奇妙世界，感受那些静止画面背后的流动情感和无限想象。

第 92 例：王家卫风格海报

1. 制作海报底图

提示词: Wong Kar-wai shooting style, parallel to three different scenes of a woman, bea-uty, atmosphere, black and gold color scheme, bustling and drunken gold fans, dreamy, neon, cinematic, low-speed slow door, night scenes, 28 focal length film camera, depth of field, --ar 3:4 --v6.0

王家卫拍摄风格，平行于三个不同的场景的女性，美丽，氛围，黑色和金色的配色方案，繁华和纸醉金迷，梦幻，霓虹灯，电影，低速慢门，夜景，28 焦距电影相机，景深，出图比例 3：4，版本 v6.0

2. 设计思路

（1）AI 生成海报底图：一张三联构图的不同景别的女性图像。

（2）整体风格具有很强的电影故事感，但是颜色偏暗。对其进行调色处理，增加对比度和色彩饱和度。

（3）进行文字排版，在文字上，采用一款复古的艺术字体，同时增加一些小三角形和线条装饰元素，并叠加一些肌理感和金属质感来营造纸醉金迷的氛围。

3. 海报解构与字体运用

Arapey

逐浪萌芽字

作者心得

王家卫风格海报的颜色常采用红、蓝、黄、绿，色彩对比强烈，其最具有辨识度的一点在于镜头的使用。在描写提示词时，可以加入低速慢门、电影感、28焦距胶片相机和景深感等词。

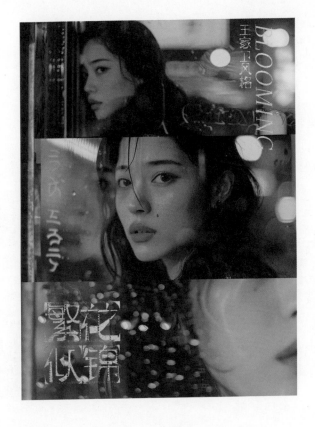

第93例：草间弥生风格海报

1. 制作海报底图

提示词: Pumpkin, in the style of Yayoi Kusama block print, yellow and black dots, white background, minimalistic, --ar 3:4 --niji 6

南瓜，草间弥生版画风格，黄黑点，白色背景，极简主义，出图比例3：4，版本niji 6

2. 设计思路

（1）AI生成海报底图：黄色南瓜上有很多大小不一的黑色波点。

（2）使用相同的提示词生成更多且不同的波点南瓜，并将其去底，保留主体物，对南瓜进行重复排列。最后选择黑体字进行文字排版。

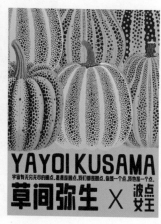

3. 海报解构与字体运用

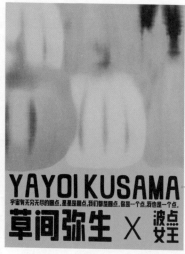

LeeFont 蒙黑体

作者心得

草间弥生作为前卫艺术的先锋人物，其作品极具辨识度，在描写提示词时可添加波点、南瓜、装饰感强和简洁轮廓等词。

224

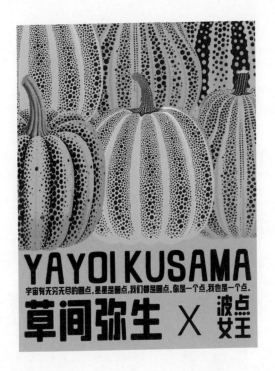

第 94 例：韦斯·安德森风格海报

1. 制作海报底图

提示词：Wes Anderson movie poster style, extreme symmetrical composition, small fresh colors, simplicity, Budapest Hotel, --ar 3:5 --v6.0

韦斯·安德森电影海报风格，极致对称构图，小巧清新，简约，布达佩斯酒店，出图比例3：5，版本v6.0

2. 设计思路

（1）AI生成海报底图：布达佩斯大饭店的插图。其整体画面颜色清晰且呈现出极强的对称感，营造出一种平衡有序、鲜艳配色和严谨至极的对称构图，形成了极具特色的成人童话。

（2）在文字排版上采取居中构图，在画面空白处进行排版。

3. 海报解构与字体运用

Cairo

┌ **作者心得** ┐

　　鲜艳的色彩及对称的构图是安德森最具特色的"作者签名"。在描写提示词时可添加对称构图，色彩复古，暖色调，童话般的故事叙述与电影风格，保持色相、饱和度、亮度的色彩相似性，大量使用近景和中景镜头和舞台剧形式的画面设计等提示词。

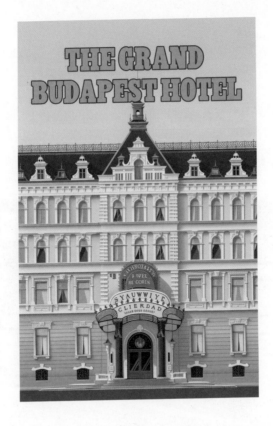

第 95 例：彼埃·蒙德里安艺术风格海报

1. 制作海报底图

提示词: The Piet Mondrian style, the Dutch style, the subtle use of vertical and horizontal lines, which are intertwined to construct a stable and powerful composition, in the colors, red, white, yellow, blue, these colors on the canvas form a sharp contrast, clean, concise, vectorized, --ar 3:4--v6.0

彼埃·蒙德里安艺术风格，荷兰风格派，巧妙地运用了垂直和水平线条，它们交织在一起，构建了一个稳定而有力的构图，红、白、黄、蓝这些颜色在画布上形成了鲜明的对比，干净，简洁，矢量化，出图比例 3∶4，版本 v6.0

2. 设计思路

（1）AI 生成海报底图：采用三原色绘制的格子。在彼埃·蒙德里安艺术风格的理念中，黄色是光线运动的象征，是放射的；蓝色是天穹的象征，是远离的；红色是黄色和蓝色晨曦时的细语交谈，是浮动的。

（2）单独的图像已经具备彼埃·蒙德里安的辨识度了，但整体上，格子的构成韵律感较弱，应将图像复制重组得到新的图像。

（3）此例采取标签化设计形式，在画面焦点处进行文字排版，将文字打乱并酌情增加色块，让整个画面更具活力动感。

3. 海报解构与字体运用

思源黑体

┌ 作者心得 ┐

　彼埃·蒙德里安的艺术风格整体以几何图形为绘画的基本元素，其采用极具辨识度的三原色进行绘制。在绘制时，可以将三原色与建筑、家具、印刷业和服装等设计相结合，为设计打开新思路。

AI辅助海报设计101例（关键词＋设计思路＋心得体会）

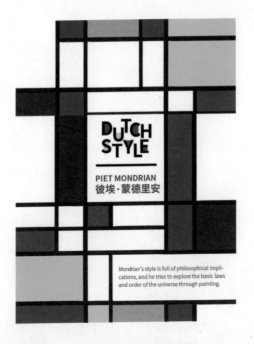

第 96 例：阿尔丰斯·穆夏艺术风格海报

1. 制作海报底图

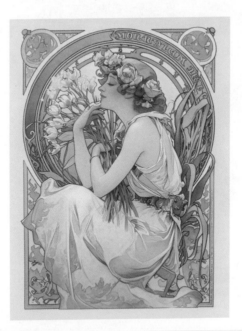

提示词: A woman holding flowers, full-body, in a skirt, in the style of an Alphonse Mucha poster, in a light pink and green color scheme with decorative borders around the edges, art nouveau decorative elements are used, with a decorative oval in the middle, containing floral designs, the style is elegant and gorgeous, and the soft lighting makes the image beautiful, --ar 3:4 --niji 6

一个拿着鲜花的女人，全身，穿着裙子，采用阿尔丰斯·穆夏海报的风格，采用浅粉色和绿色配色方案，边缘有装饰性边框，使用新艺术风格的装饰元素，中间有一个装饰性的椭圆形，包含花卉设计，风格优雅华丽，柔和的灯光使图像美丽，出图比例3：4，版本 niji 6

2. 设计思路

（1）AI 生成海报底图：穆夏插画风格插图，一个穿着长裙手捧鲜花的女人。

（2）在文字排版上，为了让整体不突兀，文字部分增加了色框和描边效果，使整个文字具有强烈的复古精致感。

3. 海报解构与字体运用

Libre Baskerville

作者心得

　　穆夏风格具有强烈的拜占庭艺术华美的色彩和几何装饰效果，其整体上采用感性化的装饰性线条、简洁的轮廓线和明快的水彩效果。在描写提示词时可添加日本版画（浮世绘）、巴洛克、洛可可和拜占庭艺术等词。

第 97 例：宫崎骏风格海报

1. 制作海报底图

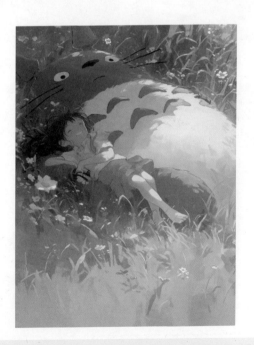

提示词：A little girl lies on the back of totoro, in an open field full of flowers and grass, Ghibli style cute cartoon characters, colorful animation stills in the style of Studio Ghibli, colorful fantasy realism, pastel colors, bold lines, high resolution, high quality, high detail, super detailed masterpiece, high definition, --ar 3:4 --niji 6

一个小女孩躺在龙猫的身上，在一片开满鲜花和草地的空地上，吉卜力工作室风格的可爱卡通人物，吉卜力工作室风格的彩色动画剧照，色彩斑斓的奇幻现实主义，柔和的色彩，大胆的线条，高分辨率、高品质、高细节、超详细的杰作，高清晰度，出图比例3∶4，版本 niji 6

2. 设计思路

（1）AI 生成海报底图：沐浴在阳光中的小女孩和龙猫。整体画面给人一种舒适安逸感，就像宫崎骏的电影一样让人治愈，给人美好的感觉。

（2）画面被阳光分为两部分，被光照射的草地整体呈现出一个大色块，该部分适合文字排版，文字部分采用了毛笔手写字。

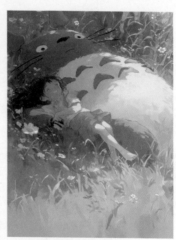

3. 海报解构与字体运用

自制手写体

AI辅助海报设计101例（关键词+设计思路+心得体会）

作者心得

宫崎骏的作品色彩丰富而生动，其善于通过色彩来表达情感和氛围。在描写提示词时可添加温暖的色调等词来营造温馨的场景，或者使用冷色调等词来表现神秘或恐怖的氛围。

第 98 例：梵高艺术风格海报

1. 制作海报底图

提示词：Post-Impressionist paintings, Vincent Van Gogh style, --ar 3:4 --v6.0
后印象派绘画，文森特·梵高风格，出图比例3：4，版本v6.0

2. 设计思路

（1）AI生成海报底图：梵高的自画像和其笔下的星空。

（2）整个画面分为上下两部分，采取字叠图的方式进行文字排版。

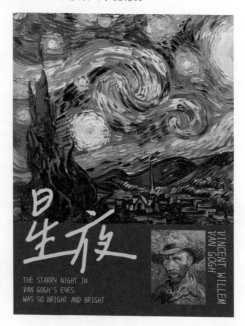

3. 海报解构与字体运用

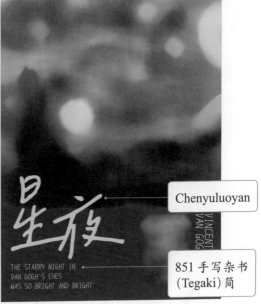

Chenyuluoyan

851 手写杂书 （Tegaki）简

作者心得

　　梵高常以粗大的笔触和厚重的油彩来表现画面和情感，他的笔触有时呈现出旋转、螺旋或波浪状，给人一种动感和节奏感。在描写提示词时可添加流动的色彩、旋转的漩涡和厚重的色彩等词。

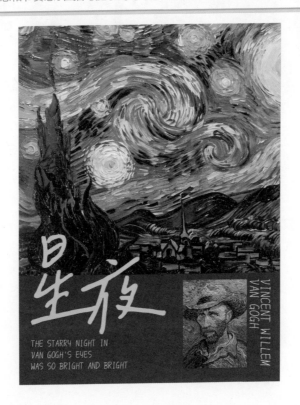

第 99 例：吴冠中艺术风格海报

1. 制作海报底图

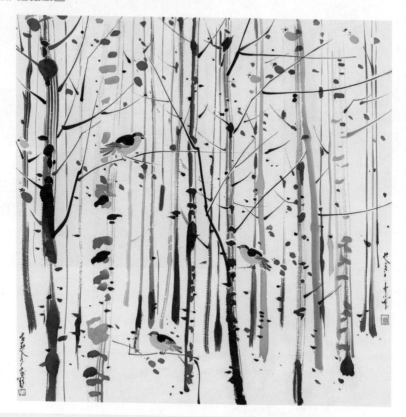

提示词: Landscape drawn by Wu Guanzhong, birch forest, with birds standing on branches, abstract and simple lines, illustration, Picasso, multi-colored, high-grade color combination, white background, 18K, --ar 1:1 --v6.0

吴冠中绘制的风景，白桦林，鸟儿站在树枝上，抽象和简单的线条，插图，毕加索，多色，高级色彩组合，白色背景，18K，出图比例 1：1，版本 v6.0

2. 设计思路

（1）AI 生成海报底图：罗冠中艺术风格的白桦林。吴冠中作为 20 世纪现代艺术家的代表人物，善于运用点、线与面，以及黑、白、灰和红、黄、绿等有限元素来构成千变万化的画面。

（2）将图像放置在海报中，用画笔工具补齐一些残缺的树干，让整个画面有疏密对比——密集的树和空旷的土地。在空白处采用毛笔质感的手写体进行文字排版。

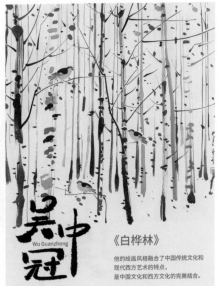

《白桦林》

他的绘画风格融合了中国传统文化和
现代西方艺术的特点，
是中国文化和西方文化的完美结合。

3. 海报解构与字体运用

《白桦林》

他的绘画风格融合了中国传统文化和
现代西方艺术的特点，
是中国文化和西方文化的完美结合。

自制手写体

思源黑体

作者心得

　　在描写提示词时可增加点线面的运用、抽象的图形、吴冠中风格、中国画、抽象的随机笔墨、抽象的线条和充满活力的笔触等词。

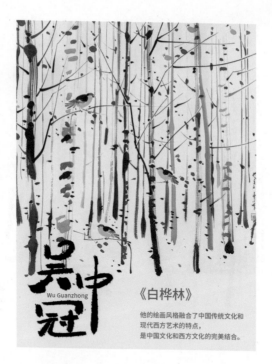

《白桦林》

他的绘画风格融合了中国传统文化和
现代西方艺术的特点，
是中国文化和西方文化的完美结合。

第 100 例：莫奈艺术风格海报

1. 制作海报底图

AI辅助海报设计101例（关键词+设计思路+心得体会）

提示词：Monet, garden, a woman with an umbrella and her child walking on the grass, the

wind gently blowing his hair and long skirt, blue sky, impressionist painting, in Monet's popular colors, bright, beautiful, serene depiction of a sunny day, very detailed, high resolution, high quality detail, presented in a surreal style, --ar 3:4 --v6.0

莫奈，花园，一个妇女拿着伞和她的孩子走在草地上，风轻轻吹起她的头发和长裙，蓝天，印象派绘画，采用莫奈流行的色彩，明亮、美丽、宁静地描绘了一个阳光明媚的日子，非常详细，高分辨率，高质量的细节，以超现实的风格呈现，出图比例 3：4，版本 v6.0

2. 设计思路

（1）AI 生成海报底图：一个妇女和他的儿子在草地上，妇女撑着遮阳伞，悠闲地看风景。

（2）采用包围式构图，在四周采用具有文化底蕴的字体进行排版。

3. 海报解构与字体运用

Abuget

思源宋体 CN

┌ **作者心得** ┐

　　莫奈风格的特点主要体现在对光线与色彩的捕捉、自由的笔触与技法、自然景观的选择以及情感的表达等方面。在描写提示词时可添加印象派风格、捕捉光影等词。

第 101 例：怪奇物语风格海报

1. 制作海报底图

提示词：The poster poster for the Netflix series Stranger Things, which is a group photo of children and young people standing on a field of poppies, facing an extremely huge red monster emerging from the clouds, similar to the shape of a spider, red smoke billowing out behind the monster, the cinematic poster has a cinematic epic in the style of a classic movie poster, --ar 3:4 --v6.0

Netflix 剧集《怪奇物语》的海报设计，这是一张儿童和年轻人站在罂粟花田野上的合影，面对着从云层中冒出的极其巨大的红色怪物，与蜘蛛形状相似，红色的烟雾在怪物身后滚滚而出，电影风格的海报具有经典电影海报风格的电影史诗感，出图比例3：4，版本v6.0

2. 设计思路

（1）AI 生成海报底图：一张电影海报图像，主题为孩子与怪物。黑、红的配色营造出神秘、惊悚感。

（2）此次制作的是科幻恐怖剧集的海报，其画面已经传达出了神秘惊悚感，所以需要在标题上下功夫。根据整体风格选择采用哥特体的字形进行排版，其极具特色，笔画特点更能体现故事的神秘惊悚感和怀旧感。

 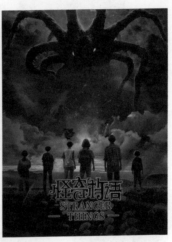

3. 海报解构与字体运用

自制

Literata Book

作者心得

　　哥特体的尖锐线条和棱角可以增强海报的恐怖感，特别是在展示怪物或惊悚场景时。制作此类型字体时，可以采用笔画拼凑的方式，提取英文字形的笔画特点进行拼凑。

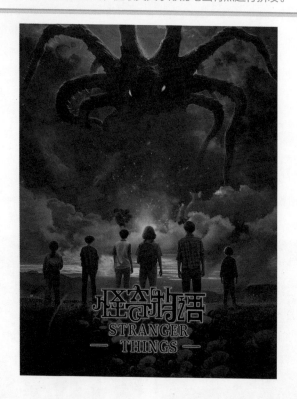

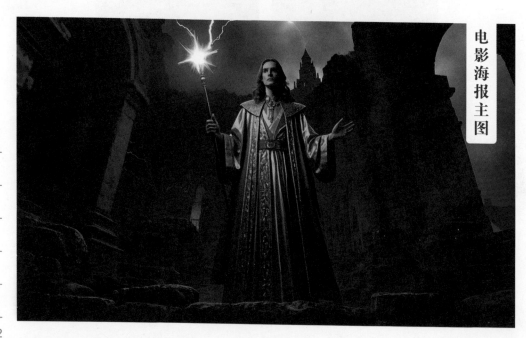

电影海报主图

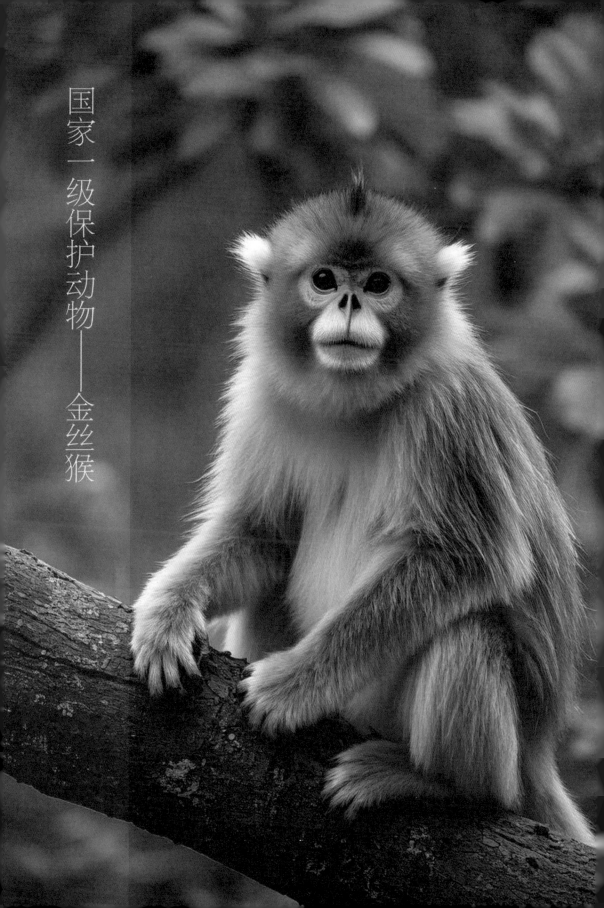

国家一级保护动物——金丝猴

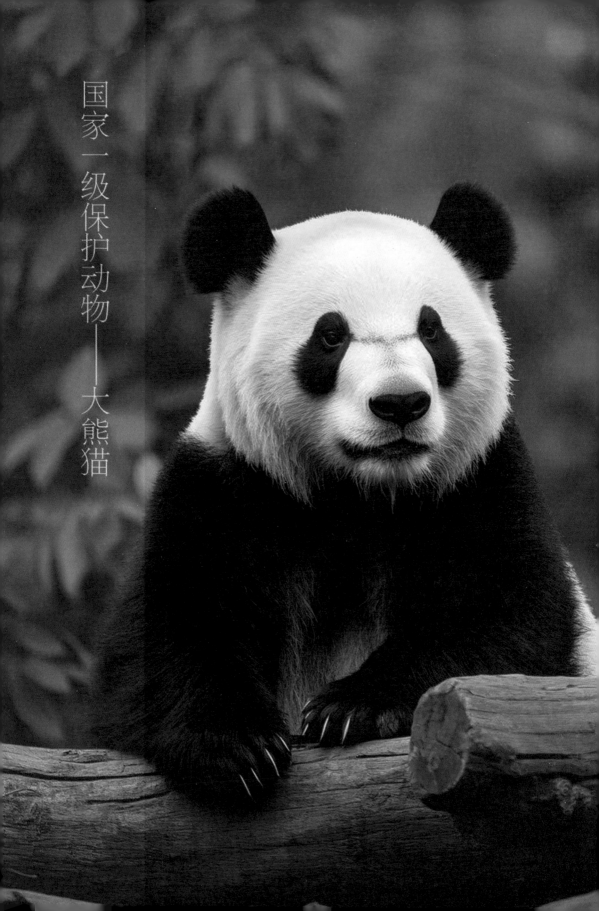

国家一级保护动物——大熊猫